U0088232

60秒

One minute reasoning

前言

　　自從大偵探福爾摩斯的形象被創造出來之後，偵探似乎就成了一種神祕而又令人敬畏的職業。許多人都開始崇拜、模仿這些人物。而在文學界，偵探的故事也變成了最熱門、流行最廣的一類，放眼全世界都是如此。

　　本書是一本偵探故事新作，書中的主人公布雷恩，是英國的一位著名大偵探。他的本領高超，思維敏捷，知識淵博。雖然他的年紀不大，但卻已經破獲了許多著名的案件，在偵探界、警界都享有盛名。書中收錄的正是他多年來所破獲的各類案件。

　　書中集合了數十個短篇偵探故事。在這些故事中，有的是兇手故意設下了騙局，想要欺騙世人；有的是兇手故意說謊，來矇騙辦案人員；有的是兇手將犯罪現場偽裝一番之後，試圖來擺脫自己的嫌疑……然而，天網恢恢，疏而不漏，他們再聰明，最終還是落入法網。

　　故事中所涉及的案件都十分貼近生活，情節生動詭異、扣人心弦，敘述過程中，能夠注重營造氣氛、步步深入，而案件的真相，雖然都在意料之外，卻在情理之

中。

　　為了保持偵探故事閱讀的神祕感，本書在每個故事的結尾都提出相應的問題，然後將事情的真相，以布雷恩的「案情筆記」的形式告訴讀者。

　　所以，在閱讀偵探故事的過程中，你不妨先假設自己就是偵探布雷恩，然後以他的思維方式來破解每起案件，相信在讀過這本書之後，你一定能夠有所收穫。

Chapter 01

你的臉出賣了你的心

在你自己還沒有意識到的時候，你的臉已經出賣了你。眉頭的皺起，鼻子的輕動，眼球的轉動方向等等，都將你的謊話暴露在聰明的偵探面前。所以，不要再妄想能夠逃脫法律的制裁！

目錄

Chapter 02

你的小動作被看穿了

你搖頭前的一個下意識的點頭,一些習慣性的行為舉止,都暴露出你在說謊話。聰明的偵探觀察入微,這些自然逃不過他們的法眼。

目錄

60秒

推理讀心術

One minute reasoning

你的臉出賣了你的心

在你自己還沒有意識到的時候，你的臉已經出賣
了你。眉頭的皺起，鼻子的輕動，眼球的轉動方
向等等，都將你的謊話暴露在聰明的偵探面前。
所以，不要再妄想能夠逃脫法律的制裁！

01. 酒宴之後

　　星期一的早上，倫敦某五星級的酒店服務小姐琳恩按了 1209 號房的門鈴，此時正是例行打掃清潔的時間，可是琳恩按了好一會兒的門鈴，房間的客人布朗先生始終沒有應答。琳恩就自行打開了房門，準備開始清掃，但是當她走進房間之後，裡面的一幕卻令她大吃一驚：此時的布朗先生躺在酒店的床上，已經停止呼吸。

　　大偵探布雷恩協同卡特警長和法醫等人勘查了現場，初步認定布朗先生是在睡眠中因心臟衰竭而死亡的，他死前曾大量飲酒並服過安眠藥。警方也向琳恩查證：布朗先生患有嚴重的失眠症，每天睡前都得服用安眠藥。隨後，員警從布朗的同事那裡瞭解到，布朗先生並無心臟病史，死亡前一天的晚上曾赴一個醫生朋友的生日酒宴。這是一條有價值的線索，布雷恩決定順藤摸瓜。

　　很快，員警便聯繫到了這位醫生傑克，傑克似乎對員警的突然造訪感到詫異。聽到布朗的死訊後，他露出

職業性的微笑，嘴角微微下撇。但很快，他便恢復了神色，並向員警敘述昨晚與布朗先生一起在飯店飲酒的事情，但他直言那並不是什麼生日酒宴，而是朋友小酌。

「那麼布朗先生服用的安眠藥也是您提供的嗎？」布雷恩發問。

「是的，我與布朗先生是老朋友了，他所吃的安眠藥一直都是我提供的。」傑克回答道。

布雷恩點點頭，並與卡特警長交換了眼神，表示自己沒有其他問題了。這時，突然從浴室傳出一個女子尖銳的聲音：「什麼！布朗先生死了？」

隨著聲音的逼近，布雷恩看到一個裹著浴袍的女人走了出來，她的頭髮還滴著水，從牆上的結婚照判斷，這位女子是傑克的新婚妻子。當警方向其確認布朗先生的死訊時，她睜大眼睛，用雙手摀住嘴唇，整個人呆立在那裡。她的眼神也變得飄忽不定，眼球左右轉動，似乎難以找到焦點。到此時，布雷恩已經對案情了然於胸，他轉而對傑克醫生說：「不好意思，勞煩您跟我們走一趟吧。」之後經證實，本案的兇手正是傑克醫生。你猜到真相了嗎？

案情筆記

任何人的表情都是在傳遞內心的資訊，當然也有人故意掩飾自己，但終究會有破綻。此案在詢問傑克醫生時出現轉折。

首先，既然傑克與布朗是多年的朋友，當他聽到老朋友猝死消息時的第一反應應該是震驚，但他竟依然保持微笑，而且下撇的嘴角也呈現出厭惡的情緒。

其次，傑克妻子的反應過於激烈，瞳孔放大，雙手捂嘴，顯示出其震驚程度。眼神飄忽，眼球向多方向快速轉動，這表明其內心極其恐懼。種種跡象顯示，傑克對布朗先生的死不以為意，而其妻子則正好相反，這令我有理由推斷，傑克是本案的重要嫌疑人。

之後經警方的祕密偵查，終於發現傑克妻子竟是布朗先生的情人，而傑克也已察覺出他們的姦情。身為醫生，傑克知道喝了大量的酒後再服用安眠藥會引起心臟衰竭。而布朗先生有服安眠藥的習慣，於是就在聚會時勸布朗先生喝了很多酒，晚上布朗服下安眠藥後，心臟衰竭而死。

02. 三位客人

　　布雷恩不僅精於推理，而且還熱衷於閱讀。這一天，當他應當地卡特警長之約來到審訊室時，居然見到了他傾慕已久的一名撰稿人蘇珊。

　　蘇珊是著名的撰稿人，她不僅能將文章寫得唯美動人，而且能為精彩的文字配上美麗的插畫。因此她的書大受歡迎，連續五個月蟬聯暢銷書榜單的冠軍。但是由於當初出版商用很低廉的價格買下了版權，此時她也只能眼睜睜地看著自己的書熱賣，而大把的金錢則落入了別人的口袋。

　　這天，員警告訴她，版權代理人辛妮小姐兩天前在自己的公寓內被害，兇殘的兇手對準她連開 10 槍，辛妮當場死亡。根據調查，當天晚上曾有三位客人來過辛妮的公寓：蘇珊、印刷廠的負責人米羅和辛妮的前夫路易森，警方把他們都請到了警察局來協助調查。

　　蘇珊聽到發生這樣的慘劇，不禁號啕大哭起來。大

滴的淚水順著臉頰流到衣領，她忙用袖口拭去。她哽咽著向布雷恩講述，當天晚上8點左右，她去過辛妮那裡，兩人商討了重新簽訂版稅合同的事情。辛妮還倒了一杯冰鎮的松露酒給她，大約五分鐘後她就離開了。說完這些話，蘇珊又陷入悲痛中，她緊閉雙眼，身體仍然在劇烈地抽搐。

米羅進入審訊室後就一直抿著嘴，眉毛擰成一條直線，在陳述的過程中，他一直強調自己是無辜的。他說，他在當天9點左右去過辛妮家，準備向辛妮討回欠印刷廠的費用，可是辛妮只是禮貌地倒了一杯冰鎮的蘇打水給他，卻絕口不提還錢的事。他一怒之下就生氣地離開了。「樓下的警衛能證明這一點。」米羅憤憤地說。

路易森因財產問題與辛妮離婚，但他稱離婚後他們仍然是好朋友。聽到辛妮被害的消息後，路易森悲痛欲絕，他呼吸愈加沉重，雙眉下壓，緊閉雙唇，眼睛睜得大大的。過了一會兒，他緩緩地回憶說，那天晚上辛妮的情緒很不好，他喝了一杯白開水，安慰她幾句後就離開了，想不到竟然發生了這樣的慘劇。說到這裡，路易森再也抑制不住的痛哭起來，深褐色的眼睛望向窗外。

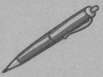
　　警方認為三個人都有可能是兇手，一時間無法做出判斷。一方面他們都沒有足夠的殺人動機，另一方面現場也沒有留下任何線索，兇手連彈殼都收走了，就連使用過的玻璃杯上也只有辛妮一個人的指紋。

　　布雷恩聽過審訊，更加堅定了自己的想法。他問警官：「案發那天晚上天氣很熱，大概有 37 度是嗎？」

　　警官一回憶，確實是這樣。布雷恩接著問：「杯子上被害人的指紋十分清晰嗎？如果是這樣，兇手就找到了。」

　　你知道兇手是誰嗎？

案情筆記

　　本案的兇手必然是路易森！

　　當審訊時，我注意觀察了三個人的表情：由緊閉雙眼、身體抽搐來看，蘇珊哭得自然，釋放出飽滿的悲傷情緒；米羅一直抿著嘴，說明他在壓抑自己的情緒，但在陳述中還是表現出了內心的憤慨和無辜；而路易森在得知前妻的死訊時，雖然十分悲痛，但睜得大大的眼睛卻把他出賣了，

因為沒有人可以在痛哭流涕的時候睜大眼睛。即使是專業的演員，也只能做到睜著眼睛默默流淚，一旦喘息加劇，必然配合出現緊閉雙眼的動作。因此三個人中，路易森的表現最可疑。

　　為了證明我的推論，我繼而問了兩個問題。根據三個人的說法，蘇珊和米羅喝的都是冰鎮飲料，而路易森喝的是白開水。在炎熱的天氣裡，冰鎮飲料會讓杯子表面迅速凝結成水珠，這樣辛妮小姐留下的指紋就應該是模糊的。所以，兇手是喝了白開水的路易森，他喝的是常溫飲料，對玻璃杯沒有絲毫影響，杯子上才留下了清晰的指紋。

03. 消失的墨鏡

　　週末的早上，布雷恩才剛剛從夢中醒過來，就聽到外面傳來的一陣吵鬧聲。他心中疑惑，便起床穿上衣服，掀開窗簾朝著樓下看了過去。

　　對面一幢大樓前圍了很多人，還有兩輛警車停在那裡，布雷恩心知不好，一定是發生了什麼事情。果然，就在他還沒來得及洗漱的時候，電話響了。卡特警長告訴他，他家對面的這個社區發生了一起命案。

　　死者是一個四十多歲的獨居男子，名叫喬納森，發現屍體的是死者的對門鄰居諾斯。諾斯和警方說，今天早上他出門的時候，恰好看到對面喬納森的家門虛掩著，他心中好奇，便想看個究竟，結果剛一打開房門，就看到死者倒在地上，已經斷了氣。他心裡害怕，便趕緊報了警。

　　「案件有什麼進展嗎？」布雷恩問對面的卡特警長。

　　「法醫剛剛來說，初步斷定死者由於後腦受到了重

擊，顱骨造成損傷，失血過多而死。哦，對了，房間的燈是開著的，茶几上放著兩隻杯子，只是杯子上只找到了喬納森一個人的指紋。」

「死者穿著什麼？」布雷恩問道。

「上身沒有穿衣服，下身也只穿了一條四角褲。」

聽了卡特警長的話，布雷恩一邊握著電話聽筒，一邊若有所思地說：「看樣子，應該是認識的人做的。」

「沒錯，」卡特警長贊同道，「能只穿成那樣就會客，來訪者應該是死者十分熟悉的人。」

「好，我這就過去。」布雷恩掛斷電話，便來到了對面的大樓。

卡特警長見他過來了，便過來描述案情給布雷恩聽。「那個就是發現死者的諾斯，」卡特指著旁邊一個男子說道，「據我們的初步調查，這個人曾經和死者因為空調機滴水的問題發生過爭吵。」

布雷恩點點頭。「我還是先瞭解一下情況吧。」說完，他朝著諾斯走了過去，向他詢問道：「你最後一次見到死者是什麼時候？」

諾斯與布雷恩對視，他說：「昨天下午的時候，我

向他借了國際象棋，他本人來幫我開的門，他當時戴著一副墨鏡，看樣子好像剛睡醒。之後就再也沒有見過他了。」

「你的眼睛不舒服嗎？一直在眨呢。」布雷恩看著諾斯。

聽到布雷恩的話，諾斯先是愣了一下，然後又一臉不自在地摸了摸鼻子，繼而說道：「可能是吧，最近用電腦的時間比較長。」

布雷恩點點頭，轉過頭低聲問身邊的卡特警長道：「找到那副墨鏡了嗎？」卡特警長搖了搖頭。

「死者只戴著一副近視眼鏡。」卡特警長補充道。

「兇手就是他，諾斯！」布雷恩指著諾斯肯定地說。

布雷恩為什麼這樣說？他是根據什麼做出判斷的？

案情筆記

首先諾斯的動作引起了我的懷疑：他在說謊。因為有的人在說謊的時候，會刻意盯著對方的眼睛看，故作鎮定，而這個時候他的眼睛就會變得乾燥，也就會不自覺地增加

了眨眼的頻率。而且，在我問他是否眼睛不舒服的時候，他先愣了一下，之後又用手摸了摸鼻子，這樣的舉動更加表明他是在說謊。這是因為人們在撒謊的過程中，鼻子處的血液流量會上升，因而鼻子也會增大。這個現象被科學家命名為「皮諾丘效應」。

血壓增加導致了鼻子膨脹，進而引發鼻腔的神經末梢傳遞出刺癢的感覺，因此，人們只能頻繁地用手摩擦鼻子，來緩解發癢的症狀。

而且，死者的鏡片是變色的，如果死者生前是在下午睡覺的話，燈光一定是關著的，他的眼鏡不會變成墨鏡。而在晚上的時候，房間開著燈，在燈光的照射下，變色眼鏡才會變成墨鏡色。因此，諾斯只有在晚上去的時候，才會看到變成了墨鏡的眼鏡，並誤以為喬納森戴著的是墨鏡。

 04. 不翼而飛的 500 萬

日前，警察局接到報案，英國一家著名的投資銀行，在不到一個月的時間裡，竟然莫名其妙地消失了整整 500 萬英鎊的資產。奇怪的是，該銀行的工作人員在查看銀行間的業務往來之後，並沒有發現任何異常。銀行也沒有遭到偷竊或者搶劫，那這 500 萬英鎊，究竟是去哪裡了呢？

警方在接到報案之後，迅速立案展開調查。由於這起案件涉案金額比較大，因此警員們都不敢有一絲一毫的懈怠。他們先將銀行的各項清單都查對了一番，然而獲得的資料，與之前的銀行工作人員得到的一樣，沒有任何錯處。卡特警長懷疑，出現這種狀況的原因，有可能是銀行的業務資料遭到了惡意篡改。於是，他又命人將銀行的工作人員全部都叫到了大廳處，逐個地審查、詢問。然而，令人感到頭痛的是，折騰了一天依然一無所獲。

這件 500 萬英鎊不翼而飛的事件，經過各媒體的大肆渲染之後，已經在全國鬧得沸沸揚揚了。全國人民的目光都集中在員警身上，上級也很關注這件事情，並下達了指示：若三天之內，再找不到錢款以及錢款消失的原因，一定會給他們處分。

現在的情況是，只要一天不能破案，這些員警身上的壓力就大了一分。正當卡特警長因這件事情而感到頭痛欲裂的時候，剛剛度假回來的布雷恩，恰好來警局送買回來的特產給他們這些老朋友。

「你們怎麼了？一個個都這麼沮喪，毫無鬥志？」布雷恩還沒有看新聞，因此並不太清楚國內發生的大事，自然也不清楚他們這副樣子的原因。

「別提了⋯⋯」卡特警長打開話匣子，對著布雷恩倒起了苦水。末了還說：「你回來得正好，快幫我想想辦法吧，還有兩天時間，若是破不了案我就得降職了。」他一臉的愁苦，顯然已經被案件折磨得不輕。布雷恩聽到卡特警長的話之後，眉頭微微皺了皺，說道：「走，陪我走一趟吧。」說完就拉著卡特走了出去。

來到銀行，布雷恩首先找到了行長，向他瞭解當時

的情況，行長便將以前說過很多次的情況又說了一遍。布雷恩又問道：「還有不同尋常的地方嗎？」

「哦，你這麼一說，我倒想起來了。半個月前我們銀行的資料庫工程師保羅對我們銀行的系統進行過一次維護和升級，不過，這應該沒什麼問題吧？」行長看著布雷恩有些不確定，「不過，我倒是沒覺得有什麼異常的。只是在員警來的那天他請了一天假，同事打他的電話，沒有人接聽。」聽了行長的話，布雷恩和卡特警長對視了一眼，開口說道：「將這位保羅叫過來。」

「半個月前，是你對資料庫做的維護和升級？」布雷恩開門見山地問道。

「沒錯。」保羅嘴角揚起，露出一抹笑，「我是銀行的資料庫工程師。」

「案發那天，聽說你請了一天假？」布雷恩注視著保羅的雙眼，說道，「能告訴我，你去了哪裡，做了什麼嗎？」

聽到布雷恩的問話，保羅皺起眉頭，似乎對這個問題有些不滿，卻還是說道：「我去醫院探望我的母親，她病了。因為手機沒電了，所以才沒有接到同事的電

話。」他的語速很快，說話的時候，沒有看布雷恩和卡特，而是緊緊盯著他們二人身邊擺放著的一個花瓶。

「你在撒謊！」布雷恩很肯定地說，「我想，惡意篡改資料，偷走 500 萬的人就是你吧！」

聽到布雷恩的話，保羅被嚇了一跳，一開始還不承認，但後來警方經過調查，果然在他的家裡找到了 500 萬，他才不得不承認了自己的罪行。

那麼，你知道布雷恩是怎麼推斷出保羅就是偷錢的人嗎？

案情筆記

首先，保羅是資料庫工程師，他是唯一掌握銀行資料庫資訊的人，並且在案發的時候，他又恰巧不在，聯繫不上，這些巧合湊在一起，不得不讓我懷疑。

其次，當我詢問他事發當天的情況時，他表現出了強烈的不滿與厭惡，而且他的語速很快，又不敢看著我，很顯然是有事情想要隱瞞，或者乾脆就是在說謊，害怕被我發現。

左顧右盼的男子

　　華盛頓的金融一條街還是一如既往的熱鬧，這裡聚集了很多世界著名的金融機構和證券公司。這天，布雷恩剛剛辦理完一起入室搶劫的案子，閒來無事，便打算到銀行領出一些錢來繳這個月的房租。

　　正當布雷恩走到一家銀行門口的時候，他看到門口站著一名頭戴帽子的男子，此時那名男子正在那裡左顧右盼，看樣子似乎是在等人。布雷恩只是淡淡地掃了他一眼，心裡也沒太在意，便朝著銀行走了進去。

　　然而，他進去十多分鐘出來時，那名男子竟然還站在那裡。突然，這名男子邁開腳步，朝著銀行的運鈔車走了過去。

　　布雷恩所在的這家銀行是附近這條商業街最大的一家銀行，往來的資金數額非常巨大。但令人遺憾的是，這附近的治安狀況相當糟糕，經常會發生一些持槍搶劫運鈔車的事件。因此，布雷恩看到這名男子的舉動之後，

第一時間就懷疑這個人是要過去搶劫運鈔車。

布雷恩瞬間提高了警惕，為了確定自己的想法，他一邊看著男子的舉動，一邊悄悄躲進了附近的一家商鋪中，並且在商鋪裡仔細觀察這名男子。他不像其他路人一樣急著趕路，他的眼睛總是盯著停放在門口不遠處的運鈔車，眼中還流露出一種緊張和恐懼的神情，並反覆從運鈔車的旁邊經過。

布雷恩越發確定了心裡的想法，他一邊拿出手機打電話給卡特警長，一邊悄悄朝著那名男子靠近，就在那名男子戴上手套，準備從口袋中掏出手槍的時候，布雷恩一個箭步衝了上去，趁著他不注意的時候，一拳將他打倒在地，並奪過他手裡的手槍，又迅速拿出手銬，將他制伏。

等到布雷恩抓著這名男子的衣領，站在運鈔車邊時，匆忙趕過來的卡特警長也到了，他看了看被逮捕的男子，又看了看布雷恩，不禁對他豎起了大拇指表示讚賞。

等到這名男子被帶走之後，卡特警長才問布雷恩：「你是怎麼發現他要搶劫運鈔車的？」

布雷恩笑了笑，將自己之前的分析一一說給卡特聽，

直到將後者說得越發佩服他，才終於甘休。

那麼，你知道布雷恩究竟是透過什麼來判斷這名男子的目的是打劫運鈔車的嗎？

案情筆記

眼睛是心靈的窗戶，這扇窗戶裡蘊含著海量的非語言資訊。一個人可以撒謊，但是他的眼睛卻會無意識地流露出內心真實的想法。因此想知道這名男子的目的並不難，只要觀察他的眼睛，就能發現他的行為很怪異。

他左顧右盼不說，眼睛還一直盯著運鈔車看，並且我看到從他的眼睛裡流露出了緊張與恐懼，這很顯然不是一個正常人該有的表情，再加上這一帶治安狀況很差，經常出現運鈔車被搶的事情，所以我才斷定，這個人應該打算搶劫運鈔車。

而後來從他的口袋中找到的槍支，以及警方的審問都證實了我的推測。

06. 貓眼外的人

　　倫敦附近的一個城鎮發生了一起命案，員警調查了兩天仍然沒有確定兇手，只好打電話求助大偵探布雷恩。布雷恩接了電話，詢問了一下案發地點，便開著車到了那個位於倫敦西邊十五公里的小鎮。

　　死者名叫夏普拉，今年三十歲，是這個小鎮一家電臺的 DJ。屍體被發現的那天早上，她沒有來電臺上班，一個同事打她電話也沒有人接，便來她家找她。結果發現她家的門虛掩著，家裡凌亂不堪，很多傢俱都被推倒在地上，顯然是發生過一場打鬥，推門進去之後，發現她穿著一件薄薄的睡袍倒在血泊之中，已經死去多時。那個同事便趕緊報了警。經過初步勘驗，判斷她的死亡時間是前一天晚上的七點到八點半之間。

　　布雷恩在屋子裡轉了一圈，並沒有什麼特別的發現，他就走了出去。過了一會兒，他一邊思考著從當地員警處瞭解到的情況，一邊朝著門口的方向走去，沒想到外

面突然刮起一陣大風，房門瞬間「砰」的一聲關上了。
他使勁轉了轉門的把手打不開，只好敲門。

裡面的員警替他開了門後，布雷恩卻沒有馬上進去，
而是先仔細地看了看門鎖。那是最新型的防盜鎖，沒有
鑰匙是根本不可能從外面打開的，而且門沒有被撬過的
痕跡，很顯然是熟人犯案。而且當地警方調查的結果也
確定了這個猜想，嫌疑人有兩個：一個是煤氣管道修理
工傑西，另一個是夏普拉同父異母的妹妹瑪塔芮。

布雷恩進去之後，又看了看這扇門，發現門上有一
個貓眼，隔著門從貓眼向外看，能夠將外面的情況看得
一清二楚。而且夏普拉家的門口有路燈，即便是在晚上，
也能看清外面的情況。

布雷恩轉身叫來員警，讓他們將那兩個嫌疑人帶過
來，一一進行詢問。

先來的是傑西，他眉頭微蹙顯得有些氣憤，說：「我
知道你們找我有什麼事情，但是我已經說得很清楚了，
她的死和我沒有任何關係！真倒楣，就因為那天去了她
家，可是我根本就沒有進去。」

「哦？」布雷恩看著他，故意拉長聲音道：「說說

看。」

「按照約定，那天晚上八點我到了她家替她修理煤氣管道，可是家裡沒人，於是我又等了幾分鐘之後就離開了。」傑西說，「人不是我殺的！」他顯然因為被捲入這樣的事情，而感到十分氣憤。

布雷恩沒有說什麼，便讓傑西先出去，之後又叫來瑪塔芮，說道：「真為妳姐姐的死感到難過，希望妳能節哀。」

「謝謝。」瑪塔芮從進來時就一直低著頭，聽到布雷恩的話，輕輕點了點頭，然後似乎為姐姐的死感到傷心一般，肩膀輕輕聳動起來，她拿出手帕輕輕擦了擦眼角。「那天晚上七點半我到了她家，屋裡亮著燈，但是我按了好一會兒門鈴，也沒有人給我開門。所以，我只好走了。」

「是嗎？」布雷恩冷笑，看著瑪塔芮問道，「瑪塔芮小姐，妳怎麼能這麼狠心親手殺死自己的姐姐？」

聽到布雷恩的話，瑪塔芮終於抬起頭，看著面前的男子，臉色變得蒼白。

案情筆記

　　夏普拉家裡的貓眼能夠將外面的情況看得非常清楚，即便是在晚上，她也同樣能夠看清外面的來人究竟是誰。並且，她死時穿著一件單薄的睡袍，很顯然來者和她的關係非同一般。

　　而管道工傑西和夏普拉並非情侶，試問一個品性很好的女子，又怎麼會在一個陌生男子的面前穿著暴露？所以他的嫌疑可以被排除。而正因為夏普拉透過貓眼看到來人是自己的妹妹，才會穿著睡袍毫不避諱地幫對方開門，卻沒想到竟然就這樣喪命於自己妹妹的手中。

07. 冬夜的命案

　　冬天的晚上天氣寒冷，外面飄著雪花。偵探布雷恩剛剛辦理完一起案件，從外地趕回來，進家門的時候，已經是深夜一點鐘了。他感覺很冷，於是便洗了一個熱水澡，在擦頭髮的時候，隨手打開了電視機。就在這時，他身邊的電話響了。

　　「是……是布雷恩大偵探嗎？」電話那頭傳來了一個女子的聲音，女人的聲音有些哽咽。

　　「是。請問您是哪位？」布雷恩心知，在這個時間打電話給他，一定是有什麼事情發生了，他問道，「女士，是出了什麼事情嗎？」

　　「是……我……我的丈夫……被人殺害了。」女子說完之後，嗚咽地哭了起來，布雷恩安慰了她兩句之後，又問了案發地點，便穿好衣服，將自己裹得嚴嚴實實地走出了家門。

　　死者是一家公司的老闆，名叫思納德，今年才剛過

三十五歲，他的後腦被人打傷流血過多而死。思納德平日裡為人十分隨和，公司裡的員工都很喜歡這位友善的老闆，私下裡還會直呼他的名字，即使有時不小心被他本人聽見了，他也只是一笑而過。

布雷恩對這個人有所耳聞，當聽到死者是他的時候，他感到十分震驚。真想不到，一個這麼和善的人，竟然也會被人殘忍殺害。

布雷恩到思納德家的時候，已經是深夜 2 點 45 分，外面的雪下得更大了，剛一打開車門，布雷恩就被凍得打了一個哆嗦，感覺心臟都快要跳出來了。

來開門的是思納德家的傭人，一進屋門，房間裡的溫暖瞬間讓布雷恩感到渾身舒暢。思納德夫人坐在客廳裡，面色蒼白，頭髮有些散亂，顯得很恐懼不安，她指了指樓上：「屍體在樓上。」

布雷恩來到樓上之後，一邊檢查現場，一邊詢問身邊的思納德夫人：「太太，妳能詳細說說妳的丈夫是如何被人殺害的嗎？」

「今晚，我和丈夫很早就睡下了，當時的時間大概是八點鐘吧。就在我起來去上廁所的時候，發現身邊的

丈夫不在了，我感到有些奇怪，便出了房間去尋找他，結果……」她的聲音中還帶著顫音，明亮的眼睛裡閃著淚光。

「那妳後來做了什麼？」布雷恩問。

「之後我就馬上下樓打電話給你了。下樓的時候，我還看見有扇窗戶開著，我想兇手一定是從窗戶進來的，我為了保護現場，窗戶一直都沒有關。」

布雷恩聽完她的話，走到門口，朝著樓下看了一眼，發現確實有一扇窗戶沒有關，窗外的冷風夾著雪花不斷吹進來。

布雷恩眯了眯雙眼，轉過身子看著身後依然不斷啜泣，並不時抬手拭淚的思納德夫人，冷冷地道：「不要再說謊了，根本就沒有什麼盜賊，我猜思納德先生就是被妳殺的吧！」

布雷恩為什麼會這樣猜測呢？

案情筆記

當我到達思納德家裡的時候，已經是我接到電話的一

個多小時以後，而那時思納德的家裡還非常溫暖。若果真像思納德夫人說的那樣，有人從窗戶進來殺了她的丈夫，那麼窗戶開了這麼久，房間裡不可能會這麼溫暖。因為那天的天氣格外的冷，所以由此可知，思納德夫人是在說謊。

　　而且，自己深愛的丈夫死掉了，她的目光竟然還能那樣明亮，眼睛也沒有因為哭泣而紅腫，只是噙著一絲淚水，實在有些不合常理。因此我推測，她很有可能就是殺人兇手。

08. 消失的小提琴

　　上週六的晚上，牛津大街的一家樂器店被偷，店裡的鎮店之寶，一把小提琴被人偷走了。巧的是，店裡原本安裝的監視器正好在那之前故障了，被拿去修理了，所以發生失竊案的時候，還沒有被重新裝上。因此究竟是誰偷走了小提琴，一點兒線索都沒有。

　　店老闆保爾和布雷恩是好朋友，就直接打了電話給布雷恩，跟他說了這件事情並且請他來幫忙。布雷恩趕到現場之後，將現場查看了一番，瞭解到的情況是這樣的：

　　店裡的一扇門上的玻璃窗被人從外面打碎，碎掉的玻璃掉了一地。小偷撬開了店裡的三個錢箱，盜走裡面的 2000 英鎊，還偷走了那把最昂貴的小提琴，連那個裝小提琴的箱子也一起拿走了。

　　布雷恩推斷，這起案件一定是非常熟悉店裡的人做的，便將保爾的三個學徒鎖定為犯罪嫌疑人，他們分別

是查克、漢斯和海德里希，罪犯肯定是他們三人中的一
人。

三人來到布雷恩的面前之後，布雷恩遞給他們每
個人一支筆和一張紙，對他們說道：「我請你們過來，
是要你們與我合作一起找到罪犯的。現在就請你們每個
人都寫一段話，設想假如你們就是那個盜賊，你會怎麼
做。」

三人互相看了看之後，對著布雷恩點了點頭，表示
同意。半小時之後，三人紛紛停筆，布雷恩便讓他們讀
一下自己寫的東西。

首先開口的是查克。他一臉不情願地說：「星期六
的早上，我先對樂器店進行了一番仔細的觀察，發現後
院是最理想的下手地方。到了晚上，我打碎了一扇邊門
的玻璃窗，爬了進去，我先找錢，然後從櫥窗裡拿了一
把很值錢的小提琴，之後就悄悄溜走了。」

接下來的是漢斯。他說：「深夜，我在暗處撬開了
商店的邊門，戴著手套偷抽屜裡的錢和櫥窗裡的小提琴。
我要用這筆錢買一副有毛襯裡的真皮手套，等人們忘記
這樁盜竊案後，我再出售這把珍貴的小提琴。」他的臉

上流露出一絲嚮往之情，那模樣似乎是看到了美好的未來。

最後開口的是海德里希。他說：「我先用刀子在櫥窗上剖個大洞，這樣別人就不會想到是我幹的了，我也不會去撬那三個錢箱，因為這會發出聲音，但我會去拿那把小提琴，並把它裝在箱子裡，藏在大衣的下面就不會引起人們的注意。」他說完之後，輕輕咬了下嘴唇，略顯小心地看著布雷恩。

就在這時，布雷恩上前抓住他的雙手，質問道：「為什麼要偷東西？」

為什麼布雷恩說是海德里希偷的小提琴和錢呢？

案情筆記

因為只有海德里希一個人暴露出小提琴是被裝在箱子裡盜走的，而且他還清楚地說出了被撬的錢箱是三個。此外，在他的這段文字裡，幾乎所有行動都跟實際發生的事實相反，很顯然他是故意的。

此外，三人的表情也讓我有了一定的想法。查克很不

情願，說明他對這件事情很反感，甚至是不屑；漢斯嚮往的表情，恰恰說明他確實有這樣的願望，而且他絲毫不加掩飾，除非是他的演技太高明，否則就是他根本不在乎被別人知道這樣的想法。

　　而海德里希，他看起來十分緊張，不過是讓他寫了一段話協助破案，他卻如此表現，明顯是心裡有鬼。所以，我更加確定就是他偷了店裡的東西。

09. 自殺的作家

　　房間裡靠窗的位置上，擺放著一台老式的安德伍德打字機，如今打字機以及放著打字機的桌子上面滿是血跡，小說家馬丁的屍體躺在桌子旁邊的地板上，他的臉部被毀了，一把獵槍放在他的屍體旁。這把槍的槍管很長，幾乎和一個成年人的手臂一樣長。

　　偵探布雷恩接到報案電話之後，趕到這裡看到的就是這樣的場景。他先仔細地查看了一下馬丁的屍體，然後又看了看地上的椅子以及房間的各個角落。整間屋子不是很大，但因為房間裡的傢俱較少，所以顯得空空蕩蕩的。在屍體附近擺放著一張床，床鋪顯然被人精心地整理過，但是衣服卻被胡亂地扔在衣櫥的抽屜外面，有些甚至還散落在地板上，床下的空間很小，容不下一個人。

　　電視機旁、桌子上，還有角落的地板上，堆放著一些書，而出版社寄過來的信，一部分被堆放在桌子上，

一部分被塞在了抽屜裡。除此以外，抽屜裡還有一些鉛筆、信封以及一些手寫的故事說明，至於打字機的旁邊，則放著馬丁最新寫的小說手稿。

房間裡還有一個小冰箱，裡面是空的，此外就再沒有別的傢俱了。房間只有一扇門，還有三個很小的窗戶，沒有辦法容許一個人通過。

就在布雷恩剛剛瞭解了情況之後，卡特警長和指紋鑑識專家寶驍一起朝他走了過來，後者是一位美籍華人，雖然年紀不大，但卻已經是一位非常有名氣的指紋專家。

「有什麼發現嗎？」布雷恩和二人打過招呼之後，詢問道。

「獵槍上只發現了死者一個人的右手食指指紋，而從他平日寫作的筆跡來看，他並不是左撇子。」

寶驍將自己瞭解到的情況說給布雷恩聽，見後者在聽到他的話之後皺起了眉頭，寶驍看了看身邊的卡特警長，臉上露出一抹笑意，又說道：「目前的情況就是這樣，至於辦案就不是我的事情了。」說罷轉身走出了房間。

「警長，看樣子需要找安德魯過來瞭解一下情況，案發那天他正在這裡修剪草坪，說不定他有看到了什

麼。」布雷恩又走到馬丁的鄰居約翰身邊，向他詢問道：「約翰先生，是你在中午發現的屍體嗎？」

「是的，沒錯。」約翰一邊回答，一邊摸著自己那濃密的鬍子，「我原本找馬丁有些事情，結果剛走到門口就聽到裡面傳出一聲槍響，我被嚇壞了，過了幾秒鐘之後，才想起開門看看裡面的情況。當時門沒有鎖，我走進去就看到馬丁倒在地上，然後我就跑回家報案了。」

「你進門後有看到其他人嗎？」聽到布雷恩的問話，約翰搖了搖頭。

「你和馬丁很熟嗎？」

「算不上很熟，就是之前在彩券行見過幾次，聊過一些相關的話題，今天我過來是想問他這期彩券要買什麼號碼。」

就在這時，卡特警長和安德魯過來了。安德魯說：「今天我是來修剪過這塊草坪，不過我沒有看到馬丁，因為之前我們因為草坪的事情爭吵過，所以我平時過來都會故意躲著他。今天我來的時候是九點，離開的時候是十點，那時候我聽到房間裡的印表機還在工作。」

聽了安德魯的話，布雷恩笑了笑，說：「這個案子

很有趣。死者的死因看起來像是自殺，但是事實上卻是謀殺，而且我已經知道兇手是誰了。」

　　說完，他抬手指著面前的約翰道：「就是你殺了馬丁！」

案情筆記

　　首先，死者手中的那支長筒獵槍引起了我的懷疑：如果死者是自殺的，那麼根據實際情況，他應該是用拇指扣動扳機，而不是食指，可見扳機上的食指指紋是偽造上去的，這足以說明馬丁並不是自殺的。

　　其次，小屋裡並沒有可以藏身的地方，也沒有可以逃走的門或窗戶，但是約翰卻說他聽到槍響進門後，沒有看到其他人，顯然是在說謊。另外，他在說這些話的時候，雖然看似無意地摸著鬍鬚，但事實上這正是他心中緊張、說謊的表現。

10. 飛機上的死者

　　布雷恩應一位日本朋友的邀請，到東京去參加一個
偵探交流的活動。本來他近期也正有休息的打算，便想
藉著此次機會，好好地放鬆一下。這一天，他高高興興
地登上了飛機，心裡想著旅行的美事，坐在頭等艙裡悠
閒地喝著咖啡，看著雜誌。就在這時，從經濟艙那邊傳
來了一陣吵鬧聲。

　　布雷恩心裡有一種不祥的預感，覺得應該是發生了
什麼事情。抵不過心中的好奇，布雷恩叫住一位空姐詢
問之後，才知道飛機上發生了命案。就在機組人員剛剛
巡視機艙時，發現一名中年男子死在自己的座位上。

　　機長得知此事之後，立刻在廣播中告知機上的乘客，
他們需要就近著陸，以便查出死者的死亡真相，給乘客
帶來的不便，希望能夠得到大家的諒解。

　　布雷恩知道，這時作為一名偵探，他應該站出來去
瞭解一下具體情況，於是便向空姐表明了身分，並說：「或

許，我能找到死者的死因。」還有一句話他沒有說出來，就是「如果是謀殺，說不定還能找到兇手」。

空姐馬上和機長彙報了這件事情，然後請布雷恩過去查看死者。經過查看現場以及死者之後，他可以確定死者是中毒而亡，只是不知道這劇毒從何而來。從死者隨身攜帶的物品中可以確定死者的身分，死者名叫米高，是一家紡織廠的大老闆，他這次出門去日本，是為了洽談生意。

布雷恩又查看了一下死者周圍的人，詢問一圈過後，並沒有發現什麼可疑的事情。只是一個坐在死者後面的女子，引起了布雷恩的注意，那個人他好像見過。布雷恩眉頭微蹙，看著死者身後坐著的女子，問道：「妳叫華沙？」

「是。」女子非常肯定地點了點頭，雙眼緊緊盯著布雷恩，彷彿要將他看穿一樣。

「凱莉！」布雷恩突然說出這兩個字，他的目光也緊緊鎖著眼前的女子，在看到對方聽到這兩個字的時候，雙眼瞳孔不自覺地放大，又縮小之後，布雷恩笑了笑，十分肯定地說，「沒錯，就是妳！」

聽到布雷恩叫出自己真正的名字，那名女子也只好承認：「大偵探，好久不見，眼力還是這麼好。沒錯就是我。」這個名叫凱莉的女子是一名職業殺手，曾經和布雷恩打過交道，也曾被他捉到過。布雷恩在心中想：妳我的緣分不淺啊！

「是妳殺了這個人吧？」布雷恩看著凱莉，聲音很輕，但是說出的話卻足以讓所有在場的人震驚。

「開什麼玩笑！我坐在這裡之後根本沒有離開過，我又怎麼會殺人？」凱莉顯得有些激動，「不信可以問其他人。」

「沒錯，我們都可以為這位小姐作證，她確實沒有離開過座位。」一個坐在凱莉身邊的人對布雷恩說道，「上了飛機後，這位小姐只用吸管喝過汽水，並沒有靠近過死者。」聽到有人站出來為自己作證，凱莉的臉上閃過一抹異樣的神色，布雷恩也有一點懷疑，是不是自己猜錯了。就在他轉身準備重新查看死者的時候，目光不自覺地瞥到凱莉的動作，順著凱莉看過去的方向，布雷恩看到凱莉的腳下竟然有一根帶著線的針。

「凱莉，沒想到妳竟然這麼聰明，連這樣的辦法也

能想出來。」布雷恩笑了笑，「兇手就是妳，我已經找到了證據。」布雷恩指著地上的針，雙眼盯著凱莉說道：「還想狡辯嗎？」

看到布雷恩的動作，凱莉只好承認殺人的就是她。

究竟布雷恩是怎麼推斷出殺人的就是凱莉的呢？

案情筆記

一個人喬裝改扮，被人認出來也不承認身分，顯然是別有用心。凱莉是職業殺手，她出現在飛機上，而且她前面的乘客又死於非命，這種種巧合不得不讓我懷疑，是不是她故意為之。在詢問是否是她殺了人時，她表現得很激動，這讓我也有一瞬間動搖了，但是當我準備離開時，她一個下意識看地面那根針的動作，引起了我的注意。沒錯，事實上那根針就是兇器。

後來警方經過調查，確認那根針上塗著劇毒，而凱莉也承認她在喝汽水的時候，偷偷把毒針吹向了死者的頭部，毒針刺中他的頸部，使他中毒身亡，然後凱莉又趁機取回了毒針，將它扔到了地上。

11. 融化的巧克力

　　某個寒冬的夜裡，布雷恩正坐在書房整理過往的案件資料，身邊放著的電話突然響了起來，布雷恩連忙放下手裡的東西拿起電話。

　　「我說大偵探，快點過來幫幫我吧，出大事了！」打電話的人是他的好朋友，一位著名的考古學家賴恩博士。

　　「出了什麼大事？看你這慌慌張張的樣子，不會是你的寶貝丟了吧？」布雷恩半開玩笑，半認真地問。

　　「可不就是嘛！之前我和你提到過的那個史前的黃金面具竟然被偷了，」賴恩的語氣帶著焦急，「所以，我需要你的幫忙，幫我把面具找回來。我已經派我的祕書開車過去接你了，你快過來吧。」

　　等到賴恩的祕書鐘斯趕到布雷恩這裡的時候，已經是兩個小時以後，布雷恩馬上就上了車，與鐘斯一同前往賴恩的研究室。等他們到達研究室的時候，已經又過

了一個半小時。研究室裡的一樓空無一人，祕書便對身邊的布雷恩說：「博士可能在樓上，我上去看一看，您先在這裡等一下。」

「好。」

布雷恩剛坐在樓下的沙發上，點上一支香菸，就聽到樓上傳來了一聲喊叫，接著便聽到鐘斯大喊道：「博士！」

布雷恩心想「不好了」，連忙扔下手中的香菸，朝著樓上跑過去。樓上的房間是一間堆滿資料的研究室，不過賴恩這個人平時非常癡迷於研究，常常將這裡當作自己的臥室，所以他的一些常用的生活用品，包括床鋪被子等物都在這裡。

布雷恩剛走到門口，就看到賴恩的屍體倒在地上。他走過去，摸了摸死者的手和臉，感覺到還有溫度，無意中觸摸到了賴恩的上衣口袋，布雷恩從裡面掏出一塊糖紙，裡面包著一塊吃剩下的巧克力，此時巧克力已經融化了。

「那應該是博士中午吃剩下的巧克力……」鐘斯一臉悲戚地低著頭，聲音很小，「博士怎麼就這麼想不開，

為什麼要自殺啊？」

　　布雷恩聽到他的話，開口道：「自殺？我看不像。」他又打量了一下房間裡的擺設，目光落在了床上放著的電熱毯，更加肯定了心中的猜測，他看向對面的鐘斯說道：「博士就是被你殺死的！」

　　為什麼布雷恩會說博士是被祕書鐘斯殺死的？他有什麼證據嗎？

案情筆記

　　在賴恩打電話給我的時候，他說已經派了祕書過來接我，可是祕書卻在兩個小時後才到我這裡。而回到研究室的時候，這一路卻只用了一個半小時，那麼那半個小時祕書都用在了什麼地方？

　　還有，在這樣一個寒冷的天氣裡，房間裡的溫度並不是很高，巧克力又怎麼會融化掉？所以很明顯可以推測出，這塊巧克力之前應該被什麼東西加熱過了，而這樣做的目的，就是為了保證賴恩的屍體也能保持溫度，進而誤導我對死者的死亡時間推斷。

　　所以，祕書有很大的嫌疑。他在離開後又回來，殺死了賴恩，之後便將屍體用電熱毯裹好通上電，讓屍體一直保持溫度，等接到我之後，他又先上樓收好電熱毯，然後大喊，引我上樓，讓我以為博士才死不久。

　　只是百密一疏，他沒有想到博士口袋裡的巧克力竟然出賣了他。而最後從他私人保險櫃搜出來的黃金面具，也證明了他的殺人動機。

12. 美麗的手

　　初夏的一個下午，因為要調查一個案子，布雷恩陪著卡特警長去了城北的一棟住宅，那棟住宅是這附近最著名的高級住宅，裡面住著很多有名的各界人士。而今天他們要找的人是一位著名的影視演員——米萊。

　　「請問昨天下午三點左右，您在什麼地方？」卡特警長與布雷恩剛一進門，就表明身分並開口詢問道。

　　「昨天……下午的時候，我一直都坐在樓頂的天臺上寫生，喏，就是這幅畫。」米萊一邊說，一邊拿起畫架上放著的一幅油畫，遞給二人看。從油畫上畫的景色來看，應該是一個人站在了樓頂，仰視摩天大樓的角度，而且油畫畫得很相當不錯，一點也不像是一個外行人能畫出來的作品。

　　「真沒想到，您不只戲演得好，繪畫也這麼在行。」布雷恩一邊看著米萊，一邊讚美。

　　「您過獎了。」米萊的臉上劃過一抹羞澀，「我也

就是隨便畫畫。」

　　「最近因為剛剛出了交通事故，在醫院裡住了三個月，前天才剛出院。昨天就想著反正也沒有什麼工作，天氣又那麼好，所以我就到天臺上去曬日光浴了，下午的時候又想著畫畫可以解悶，所以就畫了這幅畫。」

　　「哦，難怪這臉都被曬得黑紅黑紅的。」卡特警長十分認同地點了點頭，「這曬得還滿嚴重的。」

　　「哦，對了，米萊小姐，您能告訴我現在是幾點了嗎？我的手機沒電了。」

　　「已經下午五點半了。」米萊看了看戴在左手手腕上的手錶答道。她的左手白皙修長，看起來美極了，而且指甲也被修剪得十分好看。米萊察覺到布雷恩的目光，眼皮不自覺地一跳，輕輕抿了抿嘴唇，低頭看向自己的左手，疑惑地問道：「我的手……怎麼了嗎？」

　　「哦，您的手可真漂亮。」布雷恩毫不吝嗇地誇獎，讓米萊有些不好意思，就在米萊剛想說些什麼話表示謙虛的時候，卻又聽到布雷恩說：「曬了一下午的日光浴，又在那裡畫畫，這手竟然一點都沒有被曬黑，不知道您用的是哪個牌子的防曬霜，也推薦一下給我，可以嗎？」

布雷恩輕輕挑起嘴角，半瞇著眼睛看著米萊。

聽到布雷恩的話之後，卡特警長也發現了問題，先是看了看米萊黑紅黑紅的臉，接著又看了看她白皙的雙手，瞬間明白了什麼。只見他走上前，對著米萊說道：「米萊小姐，恐怕您需要好好地解釋一下，昨天下午的時候，您究竟在什麼地方做了什麼，那起謀殺案，是不是與您有關？」

✎ 案情筆記

經過一番調查後，我發現謀殺案確實是米萊所為。而我之所以會猜到這一點，主要就是她的皮膚顏色引起了我的注意。她說自己曬了一上午的日光浴，而整個下午又都在樓頂上畫畫，所以臉被曬黑了。這個可以理解，但是她的手卻白皙得很，對於一個明星來說，她會將手保養得那麼好，又怎麼會不注意依靠著賺錢吃飯的臉呢，這不是很奇怪嗎？所以，我推斷她應該是說謊了。而之後的盤問也確實證實了我的推斷，再加上從命案現場找到的證據，也能夠證實，兇手就是米萊。

13. 美國國歌

剛剛破了一個案子回來的布雷恩，還沒來得及坐在椅子上休息，就聽到有人「咚咚咚」地敲著他家的房門，布萊恩皺了皺眉頭，心想：「誰這麼激動，明明有門鈴卻非得敲門，是想把門敲壞嗎？」布雷恩拖著疲憊的身子，走到了門前打開房門。

「哎呀，怎麼這麼久才幫我開門，害得我還以為你不在家呢！」來人看都沒看布雷恩一眼，就推開他直接走進了他的家，進了客廳就直接一屁股坐在沙發上，給自己倒了一杯水之後，咕嘟咕嘟地喝了個乾淨。

看著這一連串的動作，布萊恩感到哭笑不得，關好房門之後，也走到沙發邊坐下，對著來人卡薩爾說道：「你要是再早來十分鐘，我可就真的不在家了，才剛剛從外面辦完案子回來你就來了。」

「哦，你不知道，我一路激動得恨不得飛過來，我有事情要告訴你！」卡薩爾又喝了一口水，然後從懷中

掏出一個本子，遞給布雷恩道，「看看這個……」

「是什麼？」布雷恩聽到卡薩爾這麼說，雖然不知道是要他看什麼，但覺得應該是好東西。卡薩爾是著名的收藏家，經常會參加拍賣會或是展覽會，一旦看到好東西，就會想盡辦法弄到手。

「你先看看，夾在那本子裡呢。」卡薩爾的眼睛閃爍著光亮，看著布雷恩手中拿著的那個普通的本子。

布雷恩翻開本子之後，在本子的中間夾著一張看起來已經有些年代的信紙，上面寫著一些字：「……在葛底斯堡廣場，樂隊奏著樂曲，人聲鼎沸，大家唱著國歌擁向……」旁邊雖然被撕掉了一塊，但依然能夠清楚地看到這封信的落款處寫的名字是「亞伯拉罕‧林肯」。

「看到了嗎？」卡薩爾一臉得意，「是林肯的親筆信，這個東西可是我今天花了很多錢才弄到手的，真是讓人激動！」這個東西和他以往的眾多收藏品相比，絕對堪稱極品。「這個東西你花了多少錢？」布雷恩小心地放下那個放著「親筆信」的本子，看著卡薩爾。

「整整一萬英鎊。」卡薩爾顯得有些激動，看著桌上的信紙，「它的價值絕對遠遠超出了這些。」

「卡薩爾，我不得不說，要麼是你對我撒了謊，要麼……就是你上當了。」

「哦？」聽到布雷恩如此說，卡薩爾的臉上露出笑容，略顯驚訝地問道，「你為什麼會這麼說？」

案情筆記

雖然我是一位英國人，但是不代表我不瞭解美國的歷史。我們都知道，美國的國歌是在 1931 年才正式定下來的，而林肯則死於 1865 年，試問一個已經死掉的人的親筆信中，又怎麼會出現有人唱國歌這樣的詞語呢？所以，很明顯這份林肯手記是別人偽造的。那麼也就是說，要麼就是卡薩爾被拍賣行的人騙了，花了一萬英鎊買了張廢紙，要麼就是他故意弄虛作假來糊弄我。

不過從他被我戳穿之後露出的笑容來看，很顯然應該是後者。而且，雖然他敲門敲得很急，但是在他進門時，除了喝了幾次水之外，他的呼吸並沒有什麼特別變化，一直都很平靜，完全不符合剛剛疾走或奔跑的人之後的狀況，這一點也是我推測出他在說謊的原因。

14. 浴室外的偷竊

　　這一天，布雷恩正好閒來無事，便到警察局去找卡特警長喝茶聊天，順便看一看他們這邊最近有什麼大案件，他已經好久都沒有遇到什麼大的案件，讓他一展拳腳了。

　　布雷恩剛一進警察局，便看到卡特警長正坐在桌邊，一邊蹙著眉頭，一邊看著桌上的一張紙，時不時地還唉聲歎氣。布雷恩知道，卡特警長一定是遇到了什麼難題，他在心裡偷偷笑了笑。

　　心想，來得正是時候，看來又可以幫忙破案了。

　　正好在這時候，卡特警長拿起身邊的水杯打算喝水，抬頭時恰巧看到了門口站著的布雷恩，他連忙放下水杯，站起身迎了過去。

　　「你怎麼一聲不響地就過來了？」

　　「過來看看你們這裡最近有沒有什麼大案件。」布雷恩走到卡特警長的桌邊坐下，「看你眉頭緊鎖，是發

生什麼棘手的案子了嗎？」

「棘手的案子是沒有，倒是我那不聽話的兒子又和同學打架，差點把人給打傷了。」想到這裡，卡特的頭就更痛了一些，眉頭也越發蹙緊。

「哦……」聽到這裡，布雷恩心中燃起的小火苗，瞬間熄滅了下來。

他本以為是什麼大案件，沒想到只是小孩子之間的打打鬧鬧，「你不用過於擔心，孩子還小，難免會出現碰撞……」

布雷恩安慰的話還沒有說完，就聽到警察局門外傳進來一陣吵鬧聲，接著一個頭髮全濕的女子尖叫著跑了進來。

「救命啊！」她上氣不接下氣，看到警察局裡的人，便大聲說道，「有小偷……偷走了我的畢卡索名畫，嚇死我了……」女子毛巾浴衣下的腳踝還在滴水，可見她正是剛剛從浴室中跑出來。

布雷恩和卡特二人互相看了看，先安撫了女子一番，然後隨著她到了她的家中查看。

女子回到家之後，換好衣服便向二人詳細敘述道：

59

「我剛才在浴室洗熱水澡，門窗都緊緊關著，就在我剛剛洗好澡穿上浴衣的時候，門突然被人從外面猛力地撞開了。我很害怕，就躲在浴室裡沒有出去，然後我看到鏡子上面顯現出一張通紅、粗糙的臉，他咧開大嘴對著我笑。」

「我以為他要殺我，他卻只是冷冷地看了我所在的方向之後，就轉身走了出去。等我從浴室出來的時候，發現原本放在客廳裡的一幅畢卡索的名畫不見了。」女子一邊說，一邊抬頭看著布雷恩和卡特二人，還不時地還朝著客廳的其他角落張望一番。

布雷恩先仔細看了看客廳，然後又看了看浴室，心中已經明白了一切。他轉身對著面前的女子說道：「妳在說謊，根本就沒有什麼人偷走名畫，這一切都是妳在胡說。」

女子聽到布雷恩的話，臉色一下變得慘白，不得已只好承認，這一切都是她自導自演的。

那麼，布雷恩究竟是怎麼識破這個女子的謊言的呢？

案情筆記

　　雖然女子在自己的裝扮上下了很大的功夫，但是她的話卻是漏洞百出的。

　　她在一間門窗緊閉的房間裡洗熱水澡，那麼鏡子就一定會被水蒸氣熏得模糊，上面沾滿水珠。試問在這樣的鏡子上，又怎麼可以看清東西？更何況是男子那張通紅、粗糙的臉。所以，我正是透過這些，判斷出這個女子在說謊。

 牙科診所中的命案

愛瑪・史密斯醫生出生在美國，但在他五歲那年，便隨著父母移居到了英國，如今在倫敦郊區附近的一棟大樓裡開了一家牙科診所。

這一天並沒有發生什麼特別的事情，史密斯依然如往常一樣，在診所中幫每位預約過的病人看診，到了下午三點鐘的時候，一位名叫格蕾絲的小姐準時地來到了他的診所。

「史密斯先生，我的牙齦好像腫得更厲害了，也不知道昨天發生了什麼事情，現在好難受。」格蕾絲一隻手緊緊捂著自己的右腮，一邊費力地開口說道。

「哦，看妳這個樣子，可能是牙齦發炎了，我先看看。」

然而，他們不知道的是，就在史密斯幫斜躺在椅子上的格蕾絲小姐看牙的時候，背對著史密斯的門輕輕地被人從外面推開了，一隻戴著手套的手伸了進來，那隻

手握著一把槍。史密斯只聽到兩聲槍響，他整個人被嚇得完全呆坐在了椅子上，等他反應過來時，躺著的格蕾絲小姐，頭部已經中了兩槍，當場身亡了。

卡特警長與布雷恩趕到案發現場的時候，滿身鮮血的史密斯仍呆立在那裡，而格蕾絲的屍體已經漸漸失去了溫度。

透過勘查現場與附近的電梯工作人員提供的線索，警方將目標嫌疑人鎖定為一名叫哈里的男子。那位電梯的工作人員說，就在命案發生之前的幾分鐘，他曾將一名神色慌張的男子送到 13 樓，那裡正是牙科診所的所在地。而警方根據他描述的那名男子的體貌特徵，最後確定，這個人正是不久前因受雇殺人未遂而入獄，前天又被假釋的哈里。

就這樣，命案發生不到三小時，哈里就被布雷恩等人找到了。看著面前一臉不耐煩的哈里，布雷恩問道：「你是否聽說過愛瑪・史密斯這個人？」

「沒聽說過，你們問這個做什麼？」哈里臉上的不耐煩變得更加明顯。

「不為什麼，只是在三小時前，有個名叫格蕾絲的

小姐在他那裡遇上了點麻煩，不明不白地倒在血泊中。」

「關我什麼事？我整個下午一直都在家裡睡覺。」

「可是有人卻看見一個長得很像你的人，在槍響前到了 13 樓。」布雷恩緊緊盯著他，目光彷彿兩把鋒利的刀一樣。

「那個人肯定不是我，世界上長得相像的人多了。」他又說，「從監獄假釋出來之後，我從沒有去過他的牙科診所，這個史密斯居然說看過我，我完全可以與他對質！」哈里的雙眼也閃爍著火光，看著布雷恩說得十分肯定。

「哦？是嗎？」布雷恩看著哈里笑了笑，「可惜，你露出了馬腳，格蕾絲小姐就是你殺的！」

哈里剛想否認，可是腦子裡回想起了剛剛發生的一切，只好乖乖認罪，承認是有人花錢雇他殺了格蕾絲。

那麼，布雷恩究竟是如何發現這些的呢？

案情筆記

　　嫌犯聲稱自己沒有聽說過愛瑪 · 史密斯這個人，但是他卻知道這個人是 13 樓的牙科診所的醫生，很顯然哈里此前的話是謊話。

　　至於他說敢與史密斯對質，這是因為當時史密斯背對著他，並沒有見到他的容貌，所以他才會有恃無恐。只不過，他的破綻根本無法逃過我的法眼。哈里的謊話和電梯工作人員的描述都可以證明，正是哈里殺了格蕾絲。

16. 海中女屍

　　去年秋天的時候，布雷恩接到一個老婦人的報案，說她已經出嫁的女兒在十天前曾打電話給她，說三天後會到倫敦來看望她。可是已經過了一週的時間了，女兒不但沒有到倫敦，竟然還音信全無，女婿那邊也沒有任何消息，她現在擔心得不行，只好找偵探來幫忙調查此事。

　　布雷恩詢問了老婦人的女兒回娘家時的必經之路，又問了一些相關的問題，便告訴她先回去等消息。剛送走老婦人，布雷恩就撥通了卡特警長的電話，打算找警方幫忙查看一下近期出入倫敦的外來人口情況。

　　讓他沒想到的是，布雷恩剛說完此事，電話那頭的卡特就沉默了下來，半晌才開口道：「兄弟，我想你應該親自過來一趟。」

　　布雷恩掛斷電話，就去了警察局。在那裡瞭解到，就在昨天下午，有人報案說在海邊發現了一個身分不明

的女子屍體。經過驗屍，確定死亡時間應該是在一週左右。雖然屍體已經腐爛得沒辦法辨別容貌，但是布雷恩根據老婦人提供的資料，還是在死者的右手背上，找到了一塊食指指腹大小的胎記，確認此人正是老婦人的女兒。

「死者被發現的時候，她的身體被綁在一個布袋之中，布袋周圍還有 32 個鐵餅，相當沉重。不過也許是上天有眼，即使被綁成那樣，她還是被發現了。」

「在屍體的周圍，警方沒有發現任何有價值的東西，很明顯，兇手在殺害死者之後，直接將她拋進了大海中。」

「嗯。」布雷恩點了點頭，「有什麼線索了嗎？」

「經過昨天的調查，犯罪嫌疑人最終已經鎖定為曾經載過死者的計程車司機。因為我們在車上發現了死者的日記，上面記載著她生前的事情。只是，那司機長得瘦瘦小小的，根本不可能將一個裝著 183 公分高的女屍，以及那麼多沉重鐵餅的布袋拖到沙灘，再拋進大海。」

布雷恩心中也有些疑惑，便找來那個計程車司機巴拿馬，詢問道：「你什麼時候見過死者？」

「不記得了。」巴拿馬瞥了一眼布雷恩，「我每天載那麼多的客人，怎麼可能都記得？」

「在你車上找到死者的日記本上，留下的最後時間是一週以前，而死者也正是那天遇害的，對此你還想狡辯嗎？」

司機不再說話。布雷恩又接著說道：「你說你不記得死者了，那總該記得你那天是否去過海邊吧？」海邊的路是死者看望母親的必經之路，如果這個人曾經載過死者，就一定去過那裡。

「沒有，我怎麼可能沒事去海邊？」巴拿馬的目光有些閃爍，儘量躲避著布雷恩看過去的尖銳目光。

「你撒謊！」布雷恩猛地一拍面前的審訊桌，冷冷地說道，「別以為你不承認，我就不知道你是怎麼將死者扔進海裡的。人就是你殺的，你還敢不承認？」

巴拿馬原本還想否認，結果聽了布雷恩的話之後，整個人目瞪口呆，只好承認了自己的犯罪事實。

在離開審訊室之前，布雷恩看著巴拿馬說道：「真沒想到，你竟然是個意志堅強的人，只可惜用錯了地方……」

案情筆記

　　雖然巴拿馬長得很瘦弱，但他畢竟是一個男子，在我看來，讓這樣一個健康的男子，將一個高大的女子屍體拖進海裡，並不是一件十分費力的事情。因此，我便推斷出這樣一個事實：巴拿馬先開車將死者載到了沙灘邊，然後將其裝進布袋，拖入水中。至於那 32 個鐵餅，則是他經由一次又一次地潛到水下，然後再依次徒手綁在布袋的周圍的。

　　我最後離開審訊室前所說的那句話，是因為這時候已經是秋天了，海水很冷，如果他不是一個意志堅強的人，一定沒有辦法一次又一次地潛到冰冷的海水中，將鐵餅綁在布袋周圍。

17. 消失的盜賊

　　深夜，當大部分人都已經沉沉睡去的時候，位於倫敦市中心的一座商業貿易大廈，發生了一起盜竊案件。放在頂樓的一個保險櫃被人炸開了，裡面放著的所有貴重物品，全部都被洗劫一空。

　　由於這家公司裝有連接警局的警報系統，所以在爆炸發生一分鐘後，附近巡邏的警車就趕到了大廈。

　　也許是因為剛剛發生爆炸，整棟大廈的電路系統發生了損壞，所以當員警們趕到大廈的時候，發現這裡停電了，到處都是黑鴉鴉的一片什麼都看不見。

　　員警們沒有辦法，只好找到大廈的管理員詢問情況，得知是剛剛爆炸發生後，電箱的保險絲斷了所以才會停電。

　　於是，員警們兵分兩路，一部分人緊守在大廈的出入口，另一部分則順著樓梯，爬到了頂樓 21 樓。

　　遺憾的是，等到員警們趕到 21 樓的時候，黑漆漆的

房間中，仍然彌漫著爆炸之後燒焦的味道，但是半個人影都沒有。

更讓人百思不得其解的是，這棟大樓是封閉式的，根本就沒有其他出口可以讓盜賊逃走，那麼那個盜賊又是怎麼憑空消失的呢？

就在這些員警百思不得其解的時候，正好在附近參加完舞會的卡特警長和布雷恩聽說了盜竊事件，便趕到了這裡。

瞭解了情況之後，布雷恩問道：「你們剛剛一直在這裡守著出入口嗎？」

「是的。」那些仍守在樓下的員警十分肯定地說道，「絕對沒有任何人從這裡出來，就連一隻蒼蠅都沒有飛出來過。」

「警長，看來需要讓樓上的兄弟以最快的速度跑下來一趟，看看需要多少時間了。」布雷恩看著身邊的卡特說。

卡特自然明白布雷恩的意思，於是拿起對講機，對著樓上的帶隊人員下達命令，讓一個動作敏捷的員警以最快的速度從 21 樓跑下來，結果出人意料的是，就算這

個員警以最快的速度下來，也需要至少兩分鐘的時間。
而當時警車到達案發現場，也就只用了一分鐘的時間，
那麼那個盜賊又是怎麼逃走的呢？真讓人想不通。

　　這次就連布雷恩也是百思不得其解。只好將大樓的
管理員找過來，再瞭解一些當時的情況。

　　「案件發生時，你在做什麼？」布雷恩看著他問道。

　　「我正在 15 樓進行常規檢查，然後就聽到了『砰』
的一聲爆炸聲，之後就一片漆黑了，什麼都看不見了。」
管理員一邊說，一邊一隻手摸著鼻子，「我想到可能是
頂樓被炸了，所以我就想趕緊上去看看，但因為停電了，
我什麼都沒有看到。」

　　布雷恩聽著他的話，回想著剛剛從員警那裡聽到的
話，當時他們趕到的時候，管理員正在樓下大廳，而這
時……

　　布雷恩冷笑著說：「說吧，那些錢被你和你的同夥
藏到了什麼地方？」

案情筆記

　　因為從管理員說的話中，我們能夠清楚地看出來，他在說謊。按照員警們當時發現他的情況，他當時正在樓下，可是他卻說他在 15 樓，甚至還上了樓頂。

　　而且盜賊能夠在一分鐘之內從樓梯逃走，這明顯不符合常理，所以我推測管理員和盜賊應該是同夥，且當爆炸發生時，管理員剪斷了電箱的保險絲，但是卻保留了電梯的通電，讓同夥在一分鐘之內逃走之後，他再剪斷電梯的電源。

18. 甲板上的槍聲

　　不久前，布雷恩應朋友的邀請，一起坐船出海到一座小島旅遊。不幸的是，就在他們乘船的當晚，在海上遇到了大風。

　　「早知道就搭昨天的船過去了，怎麼這麼倒楣，竟然會遇到大風，弄得我現在都快吐了。」布雷恩的朋友馬克不時地抱怨著。

　　「是啊，今天下午出門的時候，也沒有仔細地看一下天氣預報，不然晚一天去也是可以的。」布雷恩也有些後悔，這船坐得可真是不舒服。

　　就在兩個人都垂頭喪氣後悔今天的決定時，船艙外面傳來一聲巨響，布雷恩渾身一震，和馬克互相看了看。

　　下一秒，兩個人已經跑出了船艙，以最快的速度來到了一號甲板上。就在甲板的盡頭處，布雷恩看到一名男子正低頭看著那個倒在血泊中的人。

　　「他已經死了。」聽到腳步聲，那名站在屍體身邊

的男子回過頭來，看到布雷恩和馬克二人的一瞬間，先是愣了一下，隨後說道。

就在此刻，天空驟然劃過一道閃電，將整個蒼穹都照得很亮，風比剛剛又大了一些，似乎下一秒就會有風暴來襲。或許是老天也知道這裡發生了命案，所以正在嘲笑著這裡愚蠢的眾人。布雷恩鎮定了一下心神，朝著屍體走了過去。他先表明了身分，然後對屍體做了一個簡單的檢查，發現死者的頭部有被火藥燒傷的痕跡，子彈直接穿過他的頭骨，一槍斃命。

布雷恩於是和急忙趕過來的船長等人就此事展開了調查，以弄清事發當時船上每位乘客所在的位置。調查工作首先從離屍體被發現的地點最近的乘客開始。

第一個被詢問的是詹姆斯 · 邁爾遜，他說槍聲響起的時候，他在船艙裡剛好寫完一封信。他的表情顯得很自然，在說這句話的時候，眼睛只是淡淡地朝著甲板上屍體所在的方向瞥了一眼。

「我可以看看你的信嗎？」布雷恩問道。

詹姆斯 · 邁爾遜便將信交給了布雷恩，信上面寫滿了清晰的蠅頭小字，從內容上看，這是一封寫給女士的

信。

下一個被詢問的乘客是伊芙琳 · 恩斯小姐，她說來回搖晃的船使她很不舒服，還有些害怕，就在槍響的一刻鐘前，她躲進了對面未婚夫斯圖亞特 · 蒙哥馬利的臥艙中。而後者也證實了她的說法，並解釋說，他們倆之所以未到甲板上去看看情況，是因為擔心這麼晚了，兩個人還同時露面的話，也許會有損二人的名譽。

布雷恩注意到在蒙哥馬利的睡衣上有塊深紅色的印記，而當被問及伊芙琳事發當時在做什麼的時候，她整個人都顯得有些局促不安，布雷恩將她的表情盡收眼底，心裡便有些明白了，於是也不再多問。

而經過調查，其餘的乘客和船員在案發時，所在的位置都毫無破綻。

「大偵探，您知道誰是殺人兇手了嗎？」船長看著布雷恩問道。

「是的，我已經知道了，他就是詹姆斯 · 邁爾遜先生！」布雷恩肯定地回答。

那麼，布雷恩究竟是透過什麼來確定兇手的呢？

案情筆記

　　之所以我可以確定殺人兇手就是詹姆斯 · 邁爾遜先生，是因為在這樣搖搖晃晃的船上，要寫出工整的大字都是不太可能的事情，而他竟然可以在一張紙上，寫著整整齊齊的蠅頭小字，很顯然這根本就不可能辦到。由此可以斷定，那封信應該是他在其他地方寫好之後，帶到船上來做偽裝的。

　　至於伊芙琳小姐雖然沒有回答我的問題，但我卻排除了她為兇手的原因，則是她的舉止神態，局促不安的表情已經告訴我，在案發之時，她正和自己的未婚夫做著不好意思對外人說出口的事情。這一點，在蒙哥馬利的衣服上發現的深紅色口紅印記，也可以證明。

19. 完美的不在場證明

　　早上布雷恩剛剛起床，就接到了卡特警長的電話，說是在昨天深夜的時候，發生了一起命案，他們雖然已經找到了犯罪嫌疑人，甚至已經將其帶回警局，但是卻沒有任何證據證明這個人就是殺害死者的兇手，原因是他有十分完美的不在場證明。

　　布雷恩聽到卡特警長的說明之後，心中便已經有了幾分想法，掛斷電話，他以最快的速度趕到了警局。在審訊室中，他看到了那個被警方帶回來的犯罪嫌疑人瀧澤。他是一位英籍日本人，而死者名叫楊勇，是一名中國籍男子。在員警審問他的時候，他的臉上一直帶著鄙夷的笑容，那模樣彷彿是在嘲笑警方的無能。

　　卡特警長看見他那副模樣，心裡十分生氣，可是礙於沒有證據什麼都做不了。他只能將案件的情況給布雷恩做個詳細的說明：「我們接到報案趕到酒店的時候，發現楊勇衣著整齊，倒在地上已經沒有了氣息。經過初

步調查可以確定的是，他是從救生梯上50米左右處滑落墜地摔死的。最初的時候，我們以為他是意外，但後來發現救生梯的門是從裡面上鎖的，所以可以斷定他不可能是自殺。他也不可能是飲酒過多，然後在迷迷糊糊的狀態下跌落下來的，所以這是一宗有計劃的謀殺。」

「經過調查，我們在死者的身上找到了一本記事簿，上面寫著最近他因為生意上的事情和瀧澤曾經發生過爭吵，兩個人都跟對方產生了不小的怨恨。所以我們懷疑，也許是瀧澤心中生恨，殺死了楊勇。」

「於是，我們就順著這條線索做了調查。事發之前，確實有人看到瀧澤和楊勇曾經在房中閒談，只是具體談了些什麼內容，那個人不太清楚，而且他也不知道瀧澤是什麼時候離開的。不過我們懷疑，也許是他們二人在談話的過程中發生了爭執，於是瀧澤將楊勇殺死。只是，當我們抓到瀧澤的時候，他正在一列火車上，而根據法醫推斷出來的死亡時間，他當時根本就不在現場，也不可能殺死楊勇。」

布雷恩瞭解了情況之後，再朝著審訊室裡的瀧澤看了過去。只見他眼睛裡帶著鄙夷的笑，整個人斜倚在椅

子上，一副毫不在意的樣子。正在這時，法醫的驗屍報
告送來了，布雷恩看過之後，笑了一下說道：「果然和
我想的一樣。」

　　布雷恩和卡特警長一起走進了審訊室。他看著瀧澤，
什麼話都沒有說就那樣盯著他，而龍澤也看著他。也不
知過了多久，直到瀧澤移開了目光，布雷恩才對身邊的
卡特警長道：「楊勇的身體裡含有一種名叫 estazolam
的物質，它是安眠藥艾司唑侖的主要成分，這就是證據。
兇手就是瀧澤。」

　　聽到布雷恩的話，瀧澤剛剛一副無所謂的樣子瞬間
消失不見，整個人完全無力地坐在椅子上。布雷恩究竟
是怎麼確定兇手就是瀧澤的？

案情筆記

　　看著瀧澤那副嘲笑的表情，我懷疑他就是兇手。他以
為自己的不在場證明非常完美，員警們一定找不到他殺害
楊勇的證據，卻沒想到在我看到驗屍報告之後，estazolam
這種物質的出現證實了自己的猜測。

　　我猜測在案發前，瀧澤與楊勇兩個人在房間裡因為生意的事情發生了不愉快，於是他趁著楊勇去洗手間的時候，在楊勇的飲料中加入了艾司唑侖。等到楊勇喝下並昏睡過去，他便戴著手套把楊勇背到了救生梯上，然後離開現場去搭乘了火車。

　　等到藥效退了之後，楊勇甦醒了想要站起來，卻因為雙腿發軟，一時不慎從救生梯上滑落下來，摔到地上而亡。與此同時，瀧澤也就有了不在場證明。而最後的調查，也證實了我的猜測。

20. 被殺的富翁

　　幾天前，倫敦附近的一座城市發生了一起槍殺案，一位富翁被人發現死在了自家的游泳池中，他的頭部中了一槍，當場斃命。而他房間裡，所有東西都亂七八糟地被扔在地上，整間屋子非常凌亂。

　　調查人員察看了富翁家裡的情形時，認為應該是有人謀財害命。但在經過了一番調查之後，發現事情並不是他們想像得那樣簡單。而且有一件非常奇怪的事情，就是富翁家裡的金錢財寶，只有很小一部分不見了，另外一些擺放得相對來說很顯眼的財物，都沒有被拿走。

　　警方對此事毫無頭緒。究竟兇手殺害富翁的殺人動機是什麼呢？

　　警方向布雷恩尋求幫助，在經過布雷恩的調查之後，他們發現了一名犯罪嫌疑人，這個人是富翁的女婿，還是一個頗有名氣的外交官，名叫傑瑞。

　　布雷恩發現，在案發當天傑瑞曾經單獨去過富翁的

家，而那一天並沒有其他人到過那裡。兇手是一名用槍高手，而傑瑞也很符合這個條件，因為他當過兵，據說他的槍法是非常好的，軍隊中很多人都是他的手下敗將。於是，布雷恩讓警方的人員傳訊了傑瑞。

作為一名優秀的外交官，傑瑞無疑是非常善於詭辯的，並且他的心理素質也比一般人好上很多倍，所以布雷恩心中明白，如果想要讓這樣的人親口承認自己殺人的犯罪事實，是一個非常艱巨的任務。

在審訊一開始，傑瑞就表示自己是清白的，他說自己的社會地位與收入都非常不錯，根本不可能會為了錢去殺害自己的岳父。布雷恩聽完他的話，並沒有提出反駁，反而若無其事地問：「你和你岳父的情人茱麗葉之間是什麼關係，你殺人的動機，難道是情殺？」

傑瑞對此表現出不屑，他說自己除了妻子之外，還有許多女人願意自動接近他，他沒必要為了那樣的女人去殺人。

「哦，是嗎？」布雷恩挑眉，看著他說，「那麼你的岳父的另一個情人艾娜琳呢？據我們調查，你和她的關係非同一般，難道你是為了這個女人去殺的人？」

「不可能！」傑瑞否認得非常明確，語氣十分堅定。只是在他臉上稍縱即逝的那一絲憤怒與仇恨，布雷恩卻看得很清楚。

「死者被殺的時候，兇手用的是一把民用手槍，而根據調查，我們發現在案發的近一個月的時間裡，這附近的商店只賣出了一把民用手槍。店主十分清楚地記得，買槍那個人的背影看上去像是當兵的人。」說到這裡，布雷恩停頓了一下，眼角的餘光掃了一下傑瑞，見對方的臉上露出驚慌後，又問道，「我聽說你的槍法很好，在軍隊的時候是數一數二的，是這樣嗎？」

「是這樣嗎？」傑瑞反問，只是他的臉上已經沒有了剛剛的堅定，反倒是一副無法相信的表情。

「傑瑞，承認吧，你因為艾娜琳與你的岳父產生了衝突，所以你懷恨在心，用民用手槍殺害了他，為的就是避免被別人懷疑。」

聽到布雷恩的話，傑瑞一直高昂著的頭終於低了下去，他承認了自己的罪行。

布雷恩究竟是透過什麼方法確定傑瑞就是兇手，並且能夠讓這樣精明的人認罪呢？

案情筆記

　　事實上，根據已經瞭解到的情況並不能確定就是傑瑞殺害了他的岳父，因為在我們的手上，並沒有具體的證據指明他就是兇手。因此如何與傑瑞交談，如何才能讓他親口承認自己的犯罪事實，才是最重要的。

　　所以，在這次的審訊過程中，我便利用了預言結果的方法，一步一步地將他逼向了接近崩潰的境地，讓他以為我們已經找到了證據。當看到他臉上的憤怒與仇恨時，我知道這種方法奏效了，於是便乘勝追擊，將軍人背影的事情說了出來，在這樣的情況下，他的心理防線徹底被擊破，於是便主動承認了自己的犯罪情況。

21. 誰是兇手

　　有天，就在布雷恩正在家裡整理卷宗的時候，接到了一通電話，是他的朋友薩奇打來的。電話那頭的薩奇帶著哭腔說，他的妻子被人殺害了，就在他外出表演的時候。

　　他是一位十分著名的小提琴家，今天他確實有一個演出，布雷恩是知道的，如果不是他今天有事，他原本也應該去參加薩奇的演奏會。

　　「你先說慢點，究竟是怎麼回事？」布雷恩聽到朋友的妻子過世了，心裡也有點不好受，但現在最緊要的，還是要瞭解事情的真相。

　　「不知道是誰殺了她，」電話那頭的薩奇很傷心，「今天是我的演奏會，這件事情你也是知道的。維多利亞明明答應我，要在我的演奏會上出現，然後為我登臺獻花，可是直到我的演奏會都結束了，她還沒有出現。」薩奇口中的維多利亞就是他的妻子。

「我心裡有些擔心，所以在演出結束之後，便第一時間趕回了家裡，結果……」說到這，薩奇又啜泣了起來，「結果……到底是誰殺害了她，是誰那麼狠心？」

布雷恩掛斷電話之後，站在書桌邊沉思了一會兒，隨後才開車趕到了薩奇的家。

當他趕到現場的時候，卡特警長以及法醫已經都在這裡了。法醫經過初步的檢查，推斷出死者的死亡時間應該是在上午 9 點到 10 點之間。這個時候，薩奇已經離開，維多利亞是一個人在家的。

布雷恩聽到這個結果之後，緊鎖著的眉頭才終於舒展開，心中懸著的石頭也總算放下了。他找到薩奇，猶豫了好半天，才終於開口說道：「謝天謝地，我親愛的朋友，還好不是你。」

聽到布雷恩的話，薩奇並不感到吃驚，只是看著他歎了一口氣，半晌才說道：「維多利亞跟我承認錯誤了，我們二人也已經和好如初，我沒有理由再怪罪她，倒是那個男人，因為維多利亞和他提出分手，他很有可能會傷害她。」

薩奇口中的「那個男人」說的是維多利亞的情夫，

名叫尚比亞。關於這件事情布雷恩也知道，而他在聽到維多利亞過世的時候，心裡真的懷疑過自己的好朋友因為無法接受妻子的背叛，而一時犯下了過錯。

警方調查得知，這個名叫尚比亞的人，確實有很大的嫌疑，而另一個同樣有嫌疑的人是一名推銷員，名叫塔爾。這兩個人都曾在今天上午出現在這裡，而且這兩個人也都抽著同一個牌子的香菸，恰巧布雷恩又在薩奇家的門外發現了這個牌子的半截香菸。所以，他便將兩個人都叫來一起審問了一番。

在聽到維多利亞去世的消息時，尚比亞表現得很激動，彷彿無法相信這個消息一樣，到後來確認了消息之後，就鼻涕一把淚一把地哭泣著，一雙眼睛毫無神采，看樣子確實是十分傷心。而塔爾在聽到維多利亞去世的消息時，臉上沒有任何表情。

審問過兩個人之後，布雷恩感到有些煩躁，因為單憑這些表情沒有辦法判斷誰是兇手，他缺的還有證據。於是他拿出一根香菸點上，深深吸了幾口。就在這時，他眼前忽然一亮，沒有想明白的事情，瞬間想通了。

「沒錯，兇手就是塔爾！」布雷恩對卡特警長道。

他是怎麼確定兇手的呢？

✍ 案情筆記

尚比亞在聽説維多利亞死亡的時候，所表現出來的表情，並沒有一絲的虛偽，那完全就是失去所愛之人應有的情緒，而塔爾面無表情，確實也偽裝得很好。單憑這一點，確實沒有辦法推測出兇手究竟是誰。但是，那半截在門口發現的菸蒂，卻讓我想通了這一切，也最終將兇手鎖定在推銷員的身上。

之所以能夠確定他的兇手身分，是因為菸蒂是在門外發現的。如果是尚比亞扔的菸蒂，他身為死者的情夫，完全可以大搖大擺地將還沒有吸完的菸拿進屋子繼續吸。而推銷員就不同了，因為職業要求，早就已經習慣了在進一戶人家的時候，出於禮貌要將香菸滅掉，所以，可以推斷出這支香菸就是推銷員的。而最後唾液化驗的結果，也正好驗證了我的推斷。

22. 女童索命

　　在倫敦附近的一個小鎮，一年的時間裡，已經有兩個女童遭人殺害。雖然嫌疑犯已經被人抓住，但是始終沒有找到有力的證據指證兇手。而就在不久前，這個小鎮上的第三起女童命案又發生了，這次的受害人年僅八歲。警方最先懷疑的當然還是之前那兩起案件的嫌疑犯愛德華，只是在他被警局帶走審問的時候，他一直不承認自己做了這種喪盡天良的勾當。無論這些員警怎麼努力，也沒有辦法找到證據。

　　這時候也不知道是誰提議說：「要不⋯⋯我們請布雷恩偵探過來幫忙，他一定能找到證據，緝捕真凶。」

　　警長喬治馬上打了電話給布雷恩，並將事情的大致經過說一遍給他聽，然後拜託道：「大偵探，能不能將這個殺人狂魔逮捕歸案就看你的了，你可一定不要讓我們失望啊。」

　　布雷恩道：「好，我會盡力。」雖然這樣說，但他

也沒有什麼把握，畢竟當地的員警已經調查了近一年的時間，卻始終毫無頭緒，而他只有短短的幾個小時，能查到什麼有用的東西？

不過，他也不能放棄，於是他應約來到了小鎮的警局，看到了「殺人狂魔」愛德華。看著那個長相嚇人的男人，布雷恩眉頭緊蹙，腦筋飛轉，突然想到了一個點子。他對喬治低聲說了幾句話，然後就看到喬治將一個小型的 MP3 交給了布雷恩。布雷恩將 MP3 放進口袋之後，把愛德華帶到了警局的天臺上，要所有員警都不要跟著，然後用閒聊的方式，向愛德華詢問道：「最近這些日子，你晚上睡得好嗎？有沒有夢到過那些被你殺害的女童？」

「大偵探，您就別開玩笑了，我根本就沒有做過這些壞事，又怎麼會睡不好呢？」愛德華的表情帶著嫌惡。說罷，兩個人都沉默了。

這時，空曠的天臺上，突然響起一個微弱的聲音：「叔叔，你要做什麼……不要……不要……」

聽到這聲音愛德華本能地看向四周，但這周圍什麼都沒有，除了他們二人。這種聲音不斷地圍繞著他，讓他感到莫名的驚駭，他的身體不斷地顫抖，而坐在他對

面的布雷恩卻沒有一點變化，似乎根本就沒有聽到這個
聲音。怎麼會這樣？愛德華想不明白，他雙手緊緊抱著
頭，蹲在地上，終於因為害怕與自責，承認了自己正是
殺害那三名女童的兇手。

布雷恩是怎麼讓這樣的殺人狂魔承認自己的罪行的
呢？

案情筆記

雖然愛德華不承認自己殺人的犯罪事實，但是我在和
他接觸的時候，透過和他的交談以及觀察他的神態，都能
看出他確實是一個心狠手辣且十分狡猾的人。

如果想要經由和對方交談讓他承認自己的犯罪事實是
很困難的，這我早就預料到了，所以才要喬治準備了一個
MP3 給我，在與他談話之前，女童哭喊的聲音就已經被下載
到裡面了。當我們二人都沉默時，我將事先下載的聲音播
放出來，愛德華聽到之後，因為心虛而感到害怕，這個時
候我再假裝沒有聽到，他就會懷疑是女童的鬼魂來索命，
因此心理防線也就崩潰了。

23. 撲克牌 Q

　　早上，布雷恩才剛剛起床，就接到了報案的電話，打電話過來的是一名中年男子，名叫賈托。他說今天早上，他原本是打算和他的哥哥一起去祭拜過世多年的父母，沒想到剛一推門進去，就發現他的哥哥被人殺死在房間裡。

　　「他的後背被匕首刺中，最後因失血過多而死。」布雷恩趕到現場之後，賈托將自己看到的情況向布雷恩描述道。「哥哥是一名占卜師，平日裡除了給人占卜算命之外，並不會和太多的人打交道，他是一個性格比較內向的人，更不可能去得罪什麼人。究竟是誰殺了他？」賈托一邊說，一邊擦著眼角的淚水。

　　布雷恩檢查了屍體，初步推斷死亡時間是前晚 9 點左右。占卜師應該是突然遭到襲擊的，他的身旁到處都是撲克牌，而在他的手中，則緊緊抓著一張方塊 Q。

　　「為什麼我哥哥的手裡會抓著這張紙牌？是不是在

告訴我們究竟是誰殺了他？」賈托看著占卜師手裡的紙牌問著身邊的布雷恩。

「我想是的，你哥哥應該是在為我們留下線索。」

「會是和鑽石有什麼關係嗎？」賈托看著那張方塊Q，眼中流露出深深的痛意。

「不會！」卡特警長的聲音從門口傳了進來，布雷恩與賈托一同朝門口望去，只見卡特警長緩緩地走了進來，「就算真的是，也應該是貨幣而不是寶石。」

聽到卡特警長的解釋，賈托點了點頭，表示瞭解了。但是布雷恩卻覺得應該不是這樣的。警方經過調查之後，最終確定了三個犯罪嫌疑人，他們分別是男棒球投手，他曾經在占卜時與死者發生過不愉快，並揚言要好好修理死者一番；寵物醫院的女院長，她是死者的前女友，二人因為一些原因在不久以前分手了；男演員，他與占卜師的關係非同一般，有鄰居曾看到過二人經常黏在一起，同進同出。三人在聽說占卜師死亡的時候，表現各不相同，棒球投手顯得很吃驚，而寵物醫院女院長則雙眼微瞇、眉頭緊鎖，至於男演員則表現得十分悲傷，淚流不止。

　　布雷恩經由與三人的接觸之後，更加確定了心中的想法。他一走出審訊室，便對身邊的卡特警長說道：「兇手是女院長。」布雷恩是怎麼確定兇手的？

案情筆記

　　撲克牌中的方塊 Q 代表的是女王，同時也是指女人。而在三個嫌疑犯中，只有寵物醫院院長是女性，其餘二人都是男性，所以占卜師手拿著這張紙牌，意在告訴我們兇手是女性。

　　至於三個嫌疑犯在聽到占卜師的死訊時，三種不同的表現也很好理解。雖然棒球投手與占卜師曾經有過不愉快，也揚言要修理占卜師，但那畢竟只是一時不愉快的胡言亂語，並沒有將其付諸行動，也許之後就將這件事情忘記了，畢竟兩人之後再沒有什麼交集，所以在聽說占卜師死亡的時候，才會吃驚。而男演員之所以會那麼悲傷，那是因為他與占卜師實為情侶。至於女院長，她心中是嫉恨著占卜師的，因為她無意中知道了占卜師與男演員之間的關係，心中非常憤怒，所以將其殺死。

24. 狡猾的間諜

　　近日，卡特警長和他的下屬們感到非常的傷腦筋，
因為他們遇到了一個非常棘手的案子。就在前幾天他們
接到線報，說在倫敦的某俱樂部中有一個來自 M 國的間
諜，在那個間諜的手上，有大約十萬英鎊的間諜活動經
費，近期他將會把這筆經費轉交給 M 國的間諜組織。

　　卡特還得知這個間諜組織近期將會利用這筆經費去
暗殺英國的某位重要官員。一旦得逞，英國就會面臨很
大的危機。為了避免這種情況的發生，卡特警長率領眾
警務人員設計了一起車禍，在這個間諜準備與組織接頭
的時候，一個員警開車將他撞傷，並弄傷了他的胳膊和
右腿，然後將他送進了醫院。

　　隱藏在醫院的警務人員對他的衣服和行李進行了檢
查，結果讓他們感到意外的是，在他的行李中，除了公
事包裡的幾封從圭亞那寄來的信外，竟然一無所獲。

　　卡特警長他們甚至還考慮過，也許是這個人故意和

他們耍了手段，將這些錢換成了相應價值的寶石，然後
將其放進了體內，但遺憾的是，即使醫生們對他做了 X
光檢查，也沒有任何有價值的發現。

「唉，這該如何是好？」卡特警長用右手抓了抓頭
頂，低著頭在警局裡踱來踱去，也不知道過了多久，最
後終於歎了一口氣，說道：「看來，還是得請布雷恩過來，
幫我們找到那十萬英鎊了。」

布雷恩接到電話時，正在外地辦一個案件，直到傍
晚才趕回來。一回到倫敦，馬上來到了警察局，先是聽
卡特警長簡單說明了一下案件，然後又到醫院的病房，
看了一下仍由員警偽裝成醫護人員看守下的間諜。

間諜斜躺在病床上，目光顯得有些呆滯，似乎是在
想些什麼事情，然而當他注意到有人靠近他的病床時，
他的目光馬上顯現出戒備，尤其是當有人靠近他的公事
包的時候，他竟差點從病床上坐起來。

布雷恩微微瞇起了眼睛，問身邊站著的卡特：「你
剛剛說的那幾封信，我能看看嗎？」

「好，我會想辦法拿過來。」卡特警長答應後，布
雷恩就到一邊坐下休息。沒過幾分鐘，醫生拿著幾個信

封朝著他走了過來,把信封遞給了布雷恩。在看到信封上貼著的郵票後,布雷恩輕聲笑了笑,對著身邊的卡特警長說:「我想,我已經找到那十萬英鎊的去向了。」

那麼,布雷恩究竟是如何找到那些錢的呢?

✎ 案情筆記

很顯然,間諜的身上並沒有什麼錢幣,更沒有支票,而在他的行李中,也沒有什麼一看就很值錢的東西。但就是這樣的一個只放著信封的公事包,這個人卻那樣的在乎,即使自己身上有傷,在看到有人靠近公事包的時候,還是會激動得想要坐起身,保護它,這就證明這個公事包對他來說非常重要。因此我猜測那裡面,一定有什麼我們忽略了的東西。這時,我想到了卡特警長曾說過,那幾封信都是從南美洲的圭亞那寄過來的,於是我便想到一種可能。而當我看到信封上的郵票之後,便確定我的猜測是對的。信封中有一枚洋紅色的郵票,那張郵票與其他的不同,是一張英屬圭亞那時期的一分郵票。這張郵票非常稀有,如今的市值絕對在十萬英鎊以上。

25. 拖延的警長

　　布雷恩看著手中的驗屍報告，對身邊的卡特警長說道：「根據驗屍報告來看，死者霍恩德太太應該是兩天前在她的廚房中被人用木棍打死的。」

　　這個老太太沒有什麼親人，多年來獨自居住在這個遠離市區的小山頂上的莊園中，幾乎可以說是過著與世隔絕的生活，就是這樣的一個人，竟然被人殺害了，這會是什麼性質的謀殺呢？布雷恩一時也有些想不通。

　　「哦，我真該死！」看著地上留下的已經凝固了的血液，卡特警長有些後悔和自責。看到布雷恩疑惑的目光，卡特警長才解釋說：「其實，在昨天早晨四點鐘左右的時候，我曾經接到一個匿名的電話，電話裡有人說這個老太太被人殺了。因為之前有過報假案的事情，所以我以為這又是哪個無聊的人開的玩笑，因此我至今還沒有開始調查。」卡特警長說到這裡的時候，臉上露出尷尬的神色，顯然是對這件事情感到十分抱歉。

　　「或許，我們該去仔細檢查一下其他地方。」布雷
恩一邊說，一邊朝著前廊走過去，卡特警長也緊隨其後。
「因為附近的商店沒有設置電話預約送貨，所以老太太
這邊，除了一個送奶工人之外，也就只有郵差算是這裡
的常客。」卡特警長將下屬剛剛報上來的情況講給布雷
恩聽，「哦，對了，還有一個常客是每週來送一次食品
雜貨的男孩子。」

　　布雷恩看著前廊上放著的兩疊報紙以及一個空奶瓶，
然後坐在搖椅上，問道：「最後見到老太太的人是誰？」

　　「應該是住在這附近的坦博太太，她每天早上從這
裡經過的時候，都能看到老太太在這裡拿報紙和牛奶。」

　　「聽說老太太是很有錢的，在這座莊園裡至少藏有
50萬英鎊，我想這一定是謀財害命。兇手的手段很殘忍，
遺憾的是，我們除了那個匿名電話之外，還沒有找到別
的線索。」卡特警長感慨道，「可惜的是，那個電話也
是用公共電話打的，並不能鎖定目標。」

　　「我想兇手一定沒有想到，你會將這件事情拖延這
麼久才開始調查。」布雷恩看著卡特笑道，「我已經知
道兇手是誰了，走，我們去會一會他。」雖然他們目前

沒有證人，但不代表無法讓兇手自己承認犯罪事實。

布雷恩和卡特二人來到送奶工人特里德的家，剛一表明身分，特里德整個人就顯得十分拘謹，而當布雷恩告訴他已經找到證人，證實就是他潛入了霍恩德太太家趁機將其打死，然後又打電話報警的事情之後，他整個人已經完全無力了下來，只好承認自己的犯罪事實。

布雷恩究竟是如何推測出兇手就是送奶工人的呢？

案情筆記

根據前廊處放著的兩疊報紙和一個空的牛奶瓶，就可以看出來，送報紙的郵遞員這兩天都來過，而送牛奶的人卻沒來過。這是因為，他以為只要打了電話給警方之後，警方就一定會前來調查，他不想遇到員警，害怕被盤問時露出馬腳，所以他就不再送牛奶了。

而我根據這些線索，推斷出兩天前特里德殺害了霍恩德太太之後，他首先將霍恩德太太的錢全部拿走，然後逃離了現場，趁著夜深人靜的時候，打了電話給卡特警長報案，最後就回到家裡。

　　但是，他一定沒有想到，卡特警長在接到電話之後，竟然沒有馬上著手調查，也一定沒有想到，我會這麼快就找到他，而且還將當時的情況說得分毫不差，更沒有想到，我會說有證人看到他從霍恩德太太家裡出來，他的心理防線崩潰了，無法掩飾自己的表情，只好主動承認了自己的犯罪事實。

26. 悲傷的少婦

　　早上，警方接到報案，城西角落的一棟民宅發生了火災。由於最近天氣乾燥炎熱，再加上這棟住宅是一棟老式的木結構房屋，所以火燒起來沒多久就蔓延開了，而且火勢很大。

　　值得慶幸的是，這棟住宅周圍的幾戶人家都已經搬到了其他地方，且這棟住宅與周圍住宅之間也有一定的距離，所以這場火並沒有波及更多的住戶。但令人遺憾的是，在這場火災中，還是有三個人喪生了。

　　等到消防員趕到現場，將火滅掉之後，這棟住宅基本上就只剩下幾根木頭框架搖搖晃晃地立在那裡，其他地方完全變成了一片廢墟。

　　布雷恩和卡特警長等人一同來到了火災現場，他們先對現場進行了一番勘查，然後來到正在拍照的法醫身邊，詢問道：「死亡時間是什麼時候？」

　　「你們也看到了，這幾具屍體幾乎已經被燒成了焦

炭，可以確定的是，他們都死於火災，死亡時間就在早上八點鐘左右，也就是大火燒起來的時候。」法醫一邊檢查著地上的焦黑的屍體，一邊和他們二人說道：「檢查報告要等我們回去對屍體進行解剖後才能交給你們。」

「好。」卡特警長點了點頭，「那就麻煩你了。」

看著依序被抬走的三具屍體，二人聽到了一陣哭號聲，然後就見到一個穿著家居服的年輕女子衝了過來。旁邊一位參與調查的員警向布雷恩和卡特警長說道：「這個女人就是這次火災唯一的倖存者，她是這家的兒媳婦，和這家的兒子結婚不到一年的時間。」

「還有什麼其他的消息嗎？」布雷恩看著身邊的員警問道。

「沒有，因為他家附近並沒有鄰居，所以想要瞭解具體的情況，恐怕還需要進一步的調查。」員警彙報完情況之後，便繼續忙自己的工作去了。

布雷恩和卡特警長，等到女子的情緒穩定了一些之後，才過去詢問她事情的起因。聽到有人詢問起這件事情，女子的情緒又有些激動，她低著頭，雙肩聳動，啜泣著說：「今天是週末，早上我的丈夫和公公婆婆都還

沒有起床，我先起來給他們做早飯，在做油炸餅的時候，我轉身去了一趟廁所，結果忘記關火了，等我從廁所出來的時候，發現著了火，我就立即救火，並且關掉了煤氣。結果忙中出錯，我竟然將灶臺上放著的一桶油當成了水，全部澆在了正在著火的鐵鍋裡，以至火勢變得更大了。」

「我因為害怕，就先逃了出來。而我的丈夫還有公公婆婆發現失火的時候，已經太晚了，他們根本沒有辦法從門口逃出來。我們家因為害怕有小偷，在幾個月前將窗戶都裝上了鐵柵欄，所以他們也無法從窗戶逃生，最後都被活活燒死了。」女子說這話的時候，抬頭看著布雷恩和卡特，只是在目光與布雷恩的相遇時，她毫不猶豫地就移開了目光。

布雷恩聽完她的話，沉思了一會兒之後，沉聲說道：「不要再撒謊了，我想妳的丈夫還有妳的公公婆婆就是被妳害死的。」

布雷恩為什麼這麼說？

案情筆記

鐵鍋中的油著火之後，澆一桶水與澆一桶油的結果恰恰相反，因為油比水輕，所以如果澆水，火勢會變大，而澆一桶油，火則會因為缺氧而被熄滅，絕不會像這個少婦所說的那樣，火勢變大。所以，她在說謊。

而且，她的眼睛並沒有悲傷過度，哭得紅腫的表現，這顯然與她剛剛表現出來的傷心欲絕不符，再加上當我的目光與她的相遇時，她毫不猶豫地移開目光，這也說明了她的心虛，擔心自己內心的想法被人看穿，所以我更能斷定她在說謊，而她的家人也許就是被她設計殺死的。

逃走的罪犯

　　莫李昂是個高智商的罪犯，他曾用電腦竊取一家銀行的幾十億美元，甚至竊取國防機密。他最終被警方逮捕，並被關押在保全系統最先進的監獄裡。監獄裡給他安排了一間單人牢房，裡面環境很好，有看書和睡覺的地方，另外還有一間獨立的廁所。莫李昂在這裡表現也很好，從不違反規定。可是令人費解的是，兩年後的一天晚上，他竟然越獄逃跑了。獄警在他的床底下找到了一條通往監獄外長達 20 米的地道。根據測算，挖一條如此長的地道，要挖出的土達 7 噸，可是警方連一捧土都沒找到。獄警馬上請來偵探布雷恩。布雷恩來到監獄後，找到了莫李昂越獄的證據。布雷恩找到的證據是什麼呢？

案情筆記

　　莫李昂在上廁所的時候，將挖出來的土帶出去，從廁所裡沖走。

28. 滑雪場的凶案

在著名的滑雪場，有一架登山升降車正緩緩往山上移動著。這時，坐在裡面的一位女遊客突然發出一聲尖叫，接著便從登山升降車掉了下去摔死了。接到報案之後，布雷恩和警方一同趕到了現場。他們先對死者身上的傷進行了查看，發現她是被尖銳的器物刺進胸口後，再掉入山谷而死的。但是，現場卻沒有發現任何凶器。

布雷恩一時也沒有頭緒，正在這時，一個工作人員過來向布雷恩等人描述了一下當時的情況。他說在這名女遊客的升降車前後並沒有人坐，只有在靠近其升降車較前的位置坐著一名中年男子，可是這名男子坐的位置離女遊客有七、八米遠。

「這麼遠的距離，這個男人有可能是殺死這名女死者的凶手嗎？」卡特警長有些失望地說，「距離太遠了，不可能吧。」

「不，我看未必。」布雷恩語氣十分堅定地說道。

　　你知道布雷恩發現了什麼嗎？他又為什麼這樣確定兇手就是這名男子的呢？

案情筆記

　　正是這名男子殺死了女遊客。他用繩子拴住滑雪杆，然後把滑雪杆向後投去，刺中了女遊客的胸口，再將滑雪杆用繩子拉回來，所以在現場才會找不到任何的兇器。

29. 速破凶案

　　不久前，布雷恩走在一個旅館的走廊上，突然他聽到一個女人的尖叫聲：「請你看在上帝的分上，不要開槍，約翰！」話音才剛落，接著就是一聲槍響。布雷恩立刻跑到傳出槍響的房間，衝了進去。房間的一個角落裡躺著一個女人，子彈已經射穿了她的心臟，一把槍掉在房間的中央。房間裡的另一側站著一個郵差，一個律師，還有一個會計。布雷恩只看了看他們三人，就馬上抓住郵差的手臂說道：「這位先生，我將以殺人的罪名逮捕你。」事後調查，確實是這個郵差殺了那個女人，但問題是，在這之前，布雷恩並沒有見過這個房間裡的任何一個人，那麼他是怎麼知道這個人就是兇手的呢？

案情筆記

　　因為房間裡只有三個人，約翰是男性的名字，另外兩人，律師和會計都是女性。郵差是這個房間裡唯一的男性。

30. 聰明的狗

　　這天，布雷恩正在街上散步，遇到了附近的一名男子，這個人是布雷恩的同鄉，名叫拉馬斯。這個人平日裡好賭，如今正欠了很多的賭債，於是他打算將手裡牽著的這條牧羊犬高價賣出去。看到布雷恩之後，他馬上笑著走了過來向布雷恩打招呼。

　　「嘿，大偵探。真是好久不見啊。」之後便將自己的狗牽到布雷恩的面前，十分認真地說道，「您知道嗎，我的這隻狗可是非同一般啊，在我家的農場旁邊，有一條沿著山崖修建的坡度很大的鐵路，有天一塊大石頭滾落到了鐵軌上，此時遠處正有一列火車飛快地駛過來。我想爬上山崖發出警告信號，但是我扭傷了腳摔倒在山崖下。正在這緊急的關頭，我的寶貝麥克竟然飛奔回家，扯下了我曬在鐵絲上的紅色衣服，然後叼著它閃電般地衝上了山崖。那紅色的衣服迎風飄揚，就像一面危險信號旗。火車的司機見到了，立即剎車，這才避免了一場

車毀人亡的交通事故。怎麼樣，我的寶貝是不是很厲害
啊？非同一般吧？」

　　拉馬斯正打算向布雷恩漫天要價的時候，布雷恩打
斷了他，說：「你還是另找買主去吧，我是不會買的。
不過，讓人不得不承認，你是很會編故事的，不去當編
劇，真是影視界的一大損失呢。」當然，這是布雷恩的
諷刺之言。

　　那麼，布雷恩究竟發現了什麼，才會說出這樣的話
呢？

案情筆記

　　狗雖然不是完全的色盲，但是牠們看不到紅色和綠色，
牧羊犬麥克同樣無法辨認出衣服和信號旗的顏色都是紅色
的。因此，很明顯面前的人在撒謊。

31. 價值連城的鑽石

這天，布雷恩正在家中吃晚餐，突然接到大富翁達特的電話，達特對著布雷恩說道：「我的大偵探，我是達特，我現在急需您的幫忙，還請您趕緊過來我這裡。」

布雷恩雖然不知道究竟發生了什麼事情，但也猜出了一二。據他所知，這個大富翁平時非常喜歡向人炫耀自己得到的一顆十分珍貴的大鑽石，也因此吸引了不少的朋友到他的家中去參觀。聽他這樣焦急的語氣，想來應該與這顆鑽石有關。

布雷恩很快就趕到了達特的家，事實真的如他所想，確實是鑽石不見了。只是讓達特想不通的是，他之前已經做了防盜措施。當初為了安全與美觀，他特意把鑽石放在了一個很大的窄口的玻璃瓶內。玻璃瓶本身重 30 多公斤，普通人想搬動它也不是一件容易的事情，更何況達特還在放鑽石的房間周圍裝上了防盜警報系統，只要有人移動玻璃瓶，警報系統就會發出聲響。而今天晚上

他從外面回來，走進放鑽石的房間，發現玻璃瓶仍在，但那顆鑽石竟然不翼而飛了。

　　最後經過布雷恩的調查，他發現在達特離開之後，一共有三個人先後走進了這個房間。一個是負責清潔地毯的工人，一個是管家，一個是守衛。布雷恩想了想，便指著其中一個人說道：「快把鑽石交出來，我知道就是你偷走了鑽石。」

案情筆記

　　偷走鑽石的人正是清潔地毯的工人，他利用吸塵器，將鑽石從玻璃瓶中吸了出來。

32. 雪夜目擊

　　布雷恩從外面辦案回來，剛剛進家門電話就響了，他接了電話，是卡特警長打來的。

　　「大偵探，快來警察局。」二十分鐘之後，布雷恩就來到了警察局，徑直走到了卡特警長的辦公室。

　　卡特的神色有些憂鬱，看到布雷恩到來之後，對他說：「夜裡 11 點，小門街那裡發生了一起事故，也許是謀殺案。」

　　聽到「也許」，布雷恩有些疑惑，看著卡特，等他的解釋。

　　卡特說：「一個人從樓頂上栽了下來，有位現場目擊者一口咬定死者是自己摔下來的，他的周圍沒有人，除了他自己。」

　　布雷恩點了點頭，說：「我們先去看看現場，見見那位證人吧。」

　　一會兒，他們來到了現場，目擊者也被找來了。布

雷恩請他再敘述一遍他當時看到的情況。

目擊者說：「因為天下著大雪，我便在附近的一家餐館裡足足坐了兩個半小時，當我離開時，正好是11點，大街上沒有一個行人。我直接跑進自己的車裡，就在這時，我看到樓頂上站著一個人，他猶豫片刻就跳了下來。」

布雷恩緊緊盯住目擊者，語調冷冷地說：「你不是同夥，就是兇手給了你一筆錢，讓你來說這些不像話的謊話！」目擊者一聽布雷恩的話，臉色頓時變得慘白。

布雷恩究竟是如何識破目擊者的謊言的呢？

案情筆記

當時外面正下著大雪，目擊者的車在外面停了整整兩個半小時，車窗上一定也積了厚厚的雪，而目擊者上車前，並沒有把車窗上的雪擦掉，所以他不可能看到那個人摔下來。

33. 誰是小偷

布雷恩前幾天到海濱去度假，結果這裡發生了一起竊盜案。警方接到報案之後，立即趕到了現場，並很快在附近逮到了兩個行為較為可疑的人。

然而，這兩個人在面對員警的詢問時，卻都表示自己不是小偷。第一個人直接掏出了自己的護照，聲稱自己是一個遊客，與這起盜竊案沒有一點兒關係。而第二個人則不停地用手指比劃出各種手勢，嘴裡還發出呀呀的聲音，表明自己是一個聾啞人。

所有的員警都不懂手語，無法與面前的這個人溝通，正當手足無措的時候，聽到消息的布雷恩趕到了現場，他先向這些辦案人員說明了自己的身分，然後又瞭解了一下現在的情況，之後皺了下眉頭對著面前的二人說了一句話，只見他們紛紛轉身離開。

「等一下！」布雷恩攔在了他們二人的面前，指著其中一個人說道，「我已經知道小偷是誰了！」

　　布雷恩究竟說了什麼？他又是如何知道這兩個人誰是真正的小偷的呢？

案情筆記

　　我說的是「你們沒有嫌疑，現在可以走了」。對於聾啞人來說，他根本聽不見我說了什麼，但他卻能夠馬上轉身就走，可見之前都是在裝聾作啞，因此他就是小偷。

34. 哪一間房

　　有天，布雷恩來到某飯店準備參加朋友的婚禮，就在抵達該飯店的大廳的時候，他臨時獲得了一個線報：有一對警方已經通緝了多時的夫妻，正投宿在該飯店的三樓。

　　為了避免驚動這兩個人，布雷恩決定親自捉拿他們。他向飯店的前臺工作人員出示了證件，表明了自己的身分之後，查看了飯店的住宿記錄，發現三樓有三個房間有人住，這三個房間分別有兩男、兩女以及一男一女住宿，電腦上顯示出的記錄是「301 號房——男、男；303 號房——女、女；305 號房——男、女」。

　　布雷恩心想，看來這對鴛鴦大盜一定是住在 305 的房間了。於是他火速衝到了三樓，準備一舉將這二人逮捕。

　　然而，就在他準備破門而入的時候，飯店的經理卻突然出現了。經理把他拉到一邊，對他說：「其實，住

宿的記錄已經被人篡改過了，電腦上顯示的結果和房間裡住宿的客人的身分完全不一致。」

布雷恩想了一會兒，只敲了其中一個房門，聽到裡面的一聲回答，就已經清楚三個房間裡的人員情況了。

那麼，布雷恩究竟敲了哪一個房間的門呢？

案情筆記

我敲了 305 號房間的門，因為經理說電腦顯示的結果和房間住客的身分完全不一致，表示 305 房間裡一定是兩女或者兩男。如果敲了 305 房間，聽出了聲音是男或者女，那麼就可以知道 305 房間是兩男或者兩女。

假設 305 房間裡的是兩個男人，那麼原本的 301 房間裡，就一定是兩個女人，而 303 房間則是一男一女。而另一種可能性則是 305 房間裡為兩個女人，那麼原本的 303 房間裡就是兩個男人，則 301 房間裡為一男一女。

Chapter 01

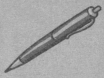

35. 列車上的槍響

　　不久前布雷恩受到朋友的邀請，坐火車到一個著名的山區去度假，就在他剛剛走進豪華包廂的時候，發現這裡已經坐著三個人，其中一個是英俊的小夥子波洛，在他的腳邊放著一支獵槍，他說自己要去山上打獵。另外兩個都是美麗的女子，她們的名字分別是莎娜和羅絲。布雷恩很快就看出來這兩個女子都很喜歡這位年輕英俊的小夥子，而面前的波洛卻在這兩個女子之間猶豫，不知道該選擇哪一個。

　　這天夜裡，發生了一件不幸的事情。那時車廂裡的人都已經睡熟了，突然出現了一聲槍響，羅絲倒在了車廂的地板上，一顆子彈擊中了她的腳。

　　大家都被這聲槍響驚醒了，布雷恩反應最快，在別人還沒有來得及弄明白發生了什麼事情的時候，就已經一把抱起羅絲走出了車廂，並將其送到了列車的急救室。過了一會兒，他走了回來，對莎娜和波洛說：「她沒什

麼大事，只是腳上受了傷，醫生已經給她包紮好了。對了，你們剛剛有沒有聽到什麼動靜？」

「沒有，我已經睡著了。」莎娜和波洛二人異口同聲地回答。

「她的鞋被打壞了，我得給她送一隻鞋過去。」莎娜趕緊走回車廂，找出了一隻右腳的鞋，向急診室的方向走去。

在經過布雷恩的身邊時，布雷恩一把拉住了她的手臂，說：「別去了，我想妳應該先告訴我為什麼要故意打傷羅絲小姐。」

布雷恩為什麼說這樣的話？

案情筆記

我並沒有說過羅絲是哪一隻腳受傷了，但很顯然莎娜知道羅絲受傷的是右腳，因為她拿出了右腳的鞋子。這說明她剛剛看到了羅絲受傷的是右腳，但她卻說自己睡著了，很明顯是故意撒謊，因此她的嫌疑最大。

CHAPTER 02

你的小動作被看穿了

你搖頭前的一個下意識的點頭，一些習慣性的行為舉止，都暴露出你在說謊話。聰明的偵探觀察入微，這些自然逃不過他們的法眼。

01. 總裁之死

　　某天早上，當偵探布雷恩還在家裡睡覺的時候，一陣急促的電話鈴聲，讓他從夢中驚醒過來。

　　布雷恩接起電話，只聽到聽筒裡傳來警長卡特焦急的聲音：「喂，布雷恩，出事了！今天早上國際貿易公司的總裁萊克先生，被人發現死在了希爾斯酒店自己的房間裡。你快過來看看吧！」

　　布雷恩來不及多想，掛斷電話之後匆匆起床穿衣，並以最快的速度趕到了希爾斯酒店。

　　萊克總裁的客房佈置得極其豪華，地上鋪著厚厚的土耳其駝毛地毯，牆上掛著名家畫作。根據觀察到的現場環境，布雷恩初步斷定，總裁是在接電話的時候，被人從背後開槍打死的，聽筒就垂在他的身邊。

　　卡特警長告訴布雷恩，總裁祕書是最後一個與總裁聯繫的人。於是布雷恩叫來了祕書吉兒，向她瞭解情況。

　　吉兒大概二十五、六歲的年紀，是個美麗的女人，

一雙水靈的大眼睛楚楚可人，似乎有著令所有男人都為之著迷的魅力，也會讓人不自覺地認為這樣的女子，一定不會做出什麼可怕的事情。但經驗告訴布雷恩，任何判斷都要有根據，絕對不可以被外表迷惑。於是，他開始向吉兒發問。

「吉兒小姐，請問案發時妳是否與總裁在一起？」

「當然沒有！」吉兒一邊回答，一邊搖頭。但布雷恩卻注意到，就在吉兒搖頭之前，她先做了一個快速點頭的動作，那動作僅僅持續了一秒鐘。

「那麼，請詳細說明妳最後一次與總裁聯繫的情景。」

「我當時正在外面的公共電話亭與總裁通話，話筒裡突然傳來槍聲，我急忙問出了什麼事，可是總裁沒有回答我，我只能聽到他垂死的聲音，和兇手逃走時慌亂的腳步聲。我當時害怕極了，便報了警。」吉兒回答。

「美麗的女士，妳的動作和語言已經充分證明了，妳就是殺害總裁的兇手，妳還是老實交代吧！」布雷恩毫不留情地說。

究竟布雷恩是從什麼地方看出這位美女祕書在說謊

的呢？

案情筆記

　　吉兒的一個小動作引起了我的注意，在回答我「是不是」的問題時，她搖頭否定。但在搖頭之前，她下意識地表現出了對問題的肯定，迅速地點了一下頭。這個動作很難讓人察覺，就連她自己也沒有意識到。但科學研究發現，搖頭前快速點頭的小動作說明質問方的推測是正確的，回答方搖頭之後所做的解釋都是謊言。

　　另一方面，吉兒的話裡的一個明顯破綻更加證實了我的推斷。因為在總裁住的上等客房中鋪著厚厚的土耳其駝毛毯，美女祕書不可能從聽筒中聽到兇手逃走時發出的腳步聲。

02. 誰偷了名畫

　　戈迪是本地一位有名的富翁，他有一個愛好，就是收藏世界名畫。而且，每當他收集到一幅世界名畫的時候，他都會邀請一些好友到他的家裡來做客，一起暢談藝術。

　　這一天，戈迪又得到一幅名畫，於是他便如以往一般，將自己的好朋友們都請了過來。

　　「你們看，這是我前天得到的一幅名畫，他是著名畫家梵谷的自畫像。」戈迪一邊說，一邊打量在場的人。在看到所有人的臉上都露出了欣羨目光之後，他的心裡越發得意。

　　他的一個朋友伊諾也非常喜歡這幅畫，便湊上來笑著開玩笑道：「你把畫拿出來，就不怕被人偷走嗎？」

　　戈迪聽到他的話，愣了一下之後，便笑道：「不用擔心，我已經為它保了高額的保險，一旦這幅畫被人偷了，我將會得到一筆巨額賠償。」

伊諾聽了之後，看了一眼戈迪，然後又看了看牆上掛著的梵谷自畫像，若有所思地眯了眯眼睛。

夜晚，當所有人都離開的時候，伊諾出現在了戈迪的房間裡，只聽他對著戈迪小聲地說著什麼，然後便看到戈迪一臉激動地從椅子上站起來，指著對面坐著的伊諾罵道：「你絕對是瘋了！」

伊諾卻不慌不忙地站起身，雙手將戈迪按到椅子上，然後說道：「你先聽我說……」他們二人的說話聲音很小，除了二人之外，根本沒人能夠聽見。

幾天之後的一個晚上，偵探布雷恩從戈迪的家門口經過時，正好看到一輛小轎車悄悄開到了戈迪家的後門口，然後一個穿戴整齊的人匆匆從屋子裡走了出來，將一個長筒形的東西塞給了司機，接著那轎車便開走了。

兩個人配合得很有默契，顯然這件事情是預先安排好的。

「糟了！」布雷恩連忙朝著戈迪家走了過去，才敲了一下門，就聽到裡面的戈迪問道：「是誰啊？」隨後聽說是偵探布雷恩，便說：「請進吧。」

布雷恩推門而入，看到戈迪站在散亂的床邊，右腿

插入褲子，左腿還沒有套上褲子。戈迪道：「我剛剛聽到了響聲，正準備穿衣服到外面去看看。」他有些驚慌，「你知道發生了什麼事情嗎？」

「你家可能失竊了。」布雷恩看著戈迪，眉頭輕輕蹙起。

聽到布雷恩的話，戈迪張大嘴巴一臉吃驚，那表情足足持續了兩秒鐘，他才皺著眉頭，低下頭連忙去穿褲子，光著腳跟著布雷恩走出了房間。

「啊，真的丟了東西，我那幅梵谷的自畫像不見了！」戈迪臉色有些灰敗，雙眼無神，整個人顯得有些沮喪。他說，「我要報警，把它找回來！」

布雷恩看著他若有所思，就在戈迪準備去打電話給員警的時候，他突然開口道：「先生，不要再演戲了，那幅畫是你自己送走的吧？」

「開什麼玩笑？」戈迪臉色微變，看著布雷恩說，「我怎麼會偷自己的東西呢？」

「原因就只有你自己知道了。」布雷恩十分肯定地說道。

究竟布雷恩是怎麼看出來面前的戈迪是在說謊的

呢？

案情筆記

　　對於一個慣用右手的人來説，脱褲子的時候，通常都是先脱左腿，然後才是右腿。而當布雷恩進入戈迪房間的時候，戈迪的右腿在褲子裡，左腿卻在外面，這説明他當時應該是在脱褲子，並非像他自己所説的那樣，他正打算穿褲子出去看看。

　　而且，在聽到布雷恩説他家可能失竊的時候，戈迪的驚訝顯得有些假。驚訝都是轉瞬即逝的，但凡超過一秒鐘的驚訝，大多添加了虛假的成分。

03. 空罐頭

　　布雷恩家附近有一棟簡樸的公寓，那裡混居著各式各樣處於社會底層的人，他們沒有固定的工作，許多人是遊手好閒的人，有些甚至是大街上的流氓混混，因此這裡時常會發生一些打架鬥毆的事情。

　　就在前天，這裡的兩個流氓打了起來。住在他們隔壁的一個帶著孩子的婦女，聽到他們巨大的吵鬧聲之後，感到非常害怕，便打了電話給警察局，要求他們快過來看一看這邊的情況。員警接到報案之後，兩個在附近巡邏的員警第一時間趕到了現場。

　　他們破門而入，看到其中一個流氓被人打破了頭，血流過多已經死了。從傷口上看，應該死於鈍器的猛擊。然而，當他們向另一個流氓詢問當時的情況時，這個人卻拒絕回答任何問題。就在雙方僵持的時候，布雷恩正好經過這裡，聽到樓下有人議論案情，出於好奇心，便來到了樓上的案發現場。

那兩個員警看到布雷恩，彷彿看到了神仙一樣，都鬆了一口氣，然後將他們瞭解到的情況跟布雷恩詳細地說明了。他們說，從他們撞開房門到現在，那個流氓就一直坐在床上一動也不動，而他們二人也已經在房裡搜索了半天，但並沒找到什麼可以作為兇器的鈍器。

布雷恩走到那個流氓的身邊，看著他問道：「你們兩個剛剛一直在吵架嗎？」

聽到布雷恩的話，流氓轉過頭去不看布雷恩，他用右手揉了揉自己的肚子，眉頭緊鎖，然後又一副看都不想看其他人的樣子，直接躺在了床上。

面對一直行使緘默權的人，布雷恩只是聳了聳肩並沒有多說什麼，他認真地看了看房間裡的東西。確實像員警說的那樣，這裡並沒有什麼能夠作為兇器的鈍器，地上除了一個被壓扁的空鳳梨罐頭盒子之外，什麼都沒有。布雷恩將它撿起來，走到流氓的床邊，開口道：「我想，你現在一定很難受，是不是？」

那人還是不說話，於是布雷恩轉身對身邊站著的兩個員警說道：「你們將他從床上拉起來。」

兩個員警不明白布雷恩想要做什麼，但他們知道布

雷恩是名偵探，他要做的事情一定有他的道理，所以他們什麼都沒有問，就按照布雷恩的指示，一左一右將那個人架了起來。布雷恩看著面前的人，嘴角輕輕勾起，右手握拳，朝著他的肚子狠狠地打了一拳，然後便看到他忍不住地嘔吐起來。

「怎麼樣？還不開口承認你的犯罪事實嗎？」說著，布雷恩抬手指出了房間裡的兇器。

那麼兇器究竟是什麼呢，布雷恩又是怎麼發現的？

案情筆記

兇器就是原本裝有東西的罐頭盒子，兇手正是用罐頭猛擊被害者的頭部將其打死的。

而首先引起我注意的是，兇手曾經用手揉過自己的肚子，這個下意識的動作讓我懷疑他的肚子可能不舒服，而地上空了的罐頭讓我聯想到，他在打死了對方之後，就以最快的速度將罐頭食品全部吃進了肚子裡。由於他狼吞虎嚥，沒有好好咀嚼肚子才會不舒服。而我之所以猛擊他的腹部，就是為了讓他吐出還沒有消化的食物。

04. 識破竊賊

　　某天早上，布雷恩才剛剛起床，就接到了卡特警長打來的電話：「兄弟，今天有什麼事情嗎？沒有吧，是不是？」

　　沒等布雷恩回答，電話那頭的卡特警長就已經笑著說出了自己的目的：「行了，今天我給你安排了點事情，你就過來陪我出去一趟吧。」說完他竟自哈哈大笑起來，然後也沒問布雷恩究竟願不願意，就直接掛掉了電話。

　　等到布雷恩反應過來的時候，電話中只剩下一聲接一聲的「嘟嘟」聲。看了看手中的電話，又望了望天花板，布雷恩一臉的苦笑。沒過多久，卡特就已經來到了布雷恩的家。

　　「走，陪我去一個地方。」卡特拉著布雷恩，一副神神祕祕的樣子，也不說他要去哪裡，做什麼。布雷恩也不問，反正他知道卡特絕對不會帶他去做什麼壞事就對了。

　　二人驅車開了很遠，終於在一家珠寶店門前停了下來，卡特這才解釋道：「今天是我結婚十週年的紀念日，所以我想送我妻子一份禮物。你的眼光不錯，幫我挑一下吧。」

　　布雷恩點了點頭，二人一前一後走進了珠寶店。與他們一同進店的，還有一對衣著華麗的夫婦，男子西裝革履，奇怪的是手裡拿著一個不銹鋼的保溫杯。男子很紳士地說：「今天是我們的結婚紀念日，我打算給夫人挑選一些好看的首飾。」由於結婚紀念日相同，所以他們給卡特和布雷恩留下了非常深刻的印象。

　　於是，店員為他們推薦了很多的新款首飾，夫妻二人看了以後，決定先試戴看看。為了表明他們的地位和誠信，男人掏出了一張極少數顧客才能持有的貴賓卡，於是，店員熱情地為他們提供了一個單獨試戴間，並根據他們的需要將珠寶送進去。

　　這邊，卡特和布雷恩看到琳瑯滿目的珠寶，一時間也拿不定主意，看看這個，看看那個，整整折騰了一上午，也沒有選中哪個首飾。就在他們二人還在糾結的時候，那對夫婦從試戴間裡走了出來。聽店員說，他們二

人一上午沒有走出試戴間，幾乎把店裡一半的首飾都試過了，最後才選定了一條項鍊和一對手鐲。

布雷恩和卡特二人覺得，這對夫婦這麼認真，挑選出來的手飾一定很特別，便想看一看，然後也挑一個同款的手飾作為禮物。看著那對夫妻走到收銀台邊，準備結帳時，男子顯得十分不自然，二人都感覺有些奇怪。

男子解釋道：「我的妻子在精神方面有些問題，每隔一個小時就要吃一次藥，所以我們每次出門都必須帶著杯子。」說著，他從口袋裡拿出一小包藥，然後打開裝滿水的杯子，遞給妻子，讓她吃藥。不知道為什麼，在遞給他的妻子時，他的手竟然抖了一下，差點將藥全部都撒出去。

就在這對夫妻準備離開的時候，布雷恩卻攔住了他們，並對身邊的卡特警長說：「我想，我們該把他們這對盜賊帶回警局去。」

布雷恩為什麼會這樣說，他又是怎麼看出來這對夫妻偷了珠寶的？

案情筆記

　　男子説他的妻子每隔一個小時就要吃一次藥，但他們在店裡已經整整待了一個上午，按理説杯中的水應該早就喝完了，就算沒有喝完，至少也不可能是滿的，可是剛剛打開杯蓋的時候，水卻還是滿滿的，這就説明這裡面一定有什麼東西。

　　而且，男子在説這件事情的時候，表情顯得十分不自然，他在遞給妻子藥的時候，因為緊張手臂下意識地抖了一下，這都説明他心中有鬼，所以我才斷定，他們應該是偷了店中的珠寶，放進了杯子裡。

05. 大學毒殺案

　　布雷恩接到報案，在某大學的校園裡發生了一起命案，死者是一名大學生，名叫布林，人稱小布，平日裡為人不錯，和同學們的關係都很好，沒有什麼不良嗜好，更不可能有什麼仇家。同學們聽說他莫名其妙地被人殺害，都感到非常吃驚與難過。

　　布雷恩來到大學之後，一名員警將他帶到了一間電腦室中，並告訴他卡特警長正在那邊勘查現場。看到布雷恩的到來，卡特走過來和他打了聲招呼後，說道：「死者是在這邊上網的時候死去的，死亡時間是上午九點鐘。」

　　「當時很多在這邊上網的同學，都聽到一聲大喊，然後就看到這個同學倒在了地上，從他的嘴裡流出少量的鮮血。有很多同學在慌亂中都跑出了電腦室，在對面工作的管理老師，聽到吵鬧聲之後，過來瞭解情況維持秩序，叫來救護車又報了警。遺憾的是，救護車到的時

候，這名同學已經死亡了。」

「死亡的原因查明了嗎？」布雷恩在電腦室中緩緩地走著，隨手從桌面上拿起了一個耳機，用手擺弄了兩下調節聲音大小的齒輪。

「聽剛剛坐在他身邊的同學說，在案發前這位同學正一邊吃麵包，一邊上網，剛剛他的麵包已經被拿去化驗了。」

布雷恩又走回小布臨死前曾使用過的電腦處，看著他的電腦桌面，上面還在播放著最近才上映的電影《變形金剛4》。

經過化驗，在死者的麵包上發現了少量的有毒物質，而死者的右手拇指上也沾到了一些毒素。問題是，這些有毒物質是從什麼地方弄到的呢？

警方經過調查，又發現這個小布雖然為人不錯，但是他有一個十分不好的習慣，就是非常沉迷網路，經常要等到同學趕他走，他才會離開，並且每次上網的時候，都會坐在這個固定的位置上。就在幾天之前，他還和在這裡工作叫阿薩姆的同學吵了起來，雙方都揚言要給對方好看。

於是，布雷恩和卡特警長便傳訊了阿薩姆。「布林死亡的那天，你在什麼地方，做了什麼？」首先開口的是卡特警長，他長得有些粗獷，平日裡只要眉頭一皺，就連一些兇狠的罪犯都會感到有些害怕，更別說對方只是個大學生了。

「我……我在圖書館……看書。」阿薩姆一直低著頭，回答的聲音很小，整個人顯得很害怕。

這時布雷恩又開口道：「聽說你們以前吵過很多次架，是嗎？」

「是。」阿薩姆依舊低著頭，儘量避免看著卡特和布雷恩。

「你很討厭他，希望他死掉，是嗎？」布雷恩言辭顯得有些激動，「現在他死了，你是不是很開心？再沒有人可以欺負你，耽誤你去學習了，是不是？」

阿薩姆終於抬起頭，看著布雷恩露出一抹淡淡的微笑，並目光堅定地說：「沒有，我沒有！雖然我很討厭他，但是我知道殺人是要償命的，我好不容易考上了這所大學，又怎麼可能會為了這樣一個人而放棄自己的夢想？」

「你會的！因為就是你利用工作的便利，設計殺害

了他。我已經找到了證據！就在這裡……」說完，布雷恩將一副耳機放到了阿薩姆的面前。

看著證物，阿薩姆只好承認自己殺害了布林。

案情筆記

阿薩姆正是利用工作的便利，當所有人都離開電腦室的時候，他在布林的固定位置上，先將耳機的音量調到了最大，然後在齒輪上塗上了劇毒。當布林使用耳機時，聽到了非常大的聲音，便會去轉動齒輪來調節音量，後來他再用手拿麵包吃的時候就中毒了。

06. 酒吧謀殺

　　上週末，庫恩因為情場失意心情不好，便約了兩名好友，愛普勒和雷歐一起出去玩。三個人先是在飯店裡吃了晚飯，然後雷歐提議一起到附近的酒吧，另兩個人也正有此意，便隨著雷歐來到了一家名為「歸來」的酒吧。

　　三人一邊喝酒一邊閒聊，分別說了一下近期都有什麼不如意的事情，到了雷歐的時候，他對面前的兩個朋友說：「其實，不只是庫恩情場失意，我最近的感情生活也不太順利。」

　　聽到好友突然說出這話，面前的兩個人都向他投來詢問的目光，愛普勒開口問道：「你和愛莎鬧彆扭了？」愛莎是雷歐交往了三年的女朋友，庫恩和愛普勒也認識她，平時眾人還經常一起外出遊玩，所以關係也都非常要好。

　　「她外面好像有人了……」雷歐一邊說，一邊仰頭

喝了一口酒，「不過沒關係，」他放下酒杯，抬頭看著面前的二人，笑著道，「這都是小事情，我自己會解決的。」

就在庫恩歎了一口氣，剛想要安慰老朋友的時候，酒吧內突然變得一片漆黑。大家都不明白發生了什麼事，紛紛詢問，正在這時，酒吧的負責人拿著手電筒走了出來，對著在場的眾人陪笑道：「真是不好意思，最近附近因為維修管線，常常會遇到突然間停電的事情，不過大家不用擔心，再過一會兒電就會來了。」

酒吧負責人一邊說，一邊讓身邊的服務員給每桌都送上蠟燭。有些人覺得無趣便提前離開了，有些人依然選擇繼續留在這裡等著電來。而庫恩三個人選擇了留下繼續喝酒。沒有多久，酒吧就有電了。

然而，就在幾分鐘之後，愛普勒突然痛苦地掙扎了起來，口吐白沫，不到一分鐘的時間，就停止了呼吸。

酒吧裡的工作人員立刻報了警，布雷恩正好當時也在警察局，便隨著卡特警長一起來到了酒吧。員警先對在場的眾人做了簡單的詢問，然後又檢查了死者，發現在他的酒杯中有烈性毒藥。

「停電是偶然的嗎？」布雷恩問身邊的酒吧負責人。

「不是，偶爾會停電的事情早在三天前就已經貼出了佈告。」

「也就是說，兇手很可能一早就看到了佈告，做好了準備才殺人的。他一定是利用了停電的瞬間，將毒藥投放到愛普勒的酒杯中。」卡特肯定地說。

布雷恩從工作人員處瞭解到，在停電時眾人都沒有離開過自己的位子。也就是說，可以對愛普勒下毒的人就只有雷歐和庫恩兩個人。

於是，布雷恩便要雷歐和庫恩兩個人將自己隨身攜帶的物品都拿出來，並對這些物品進行了仔細的檢查。庫恩帶的物品有香菸、打火機、手錶和一些錢幣，而雷歐帶的物品裡則放著筆記本、手錶、口香糖、鋼筆和一些錢幣。在兩人的物品中並沒有發現什麼可疑的東西，他們兩人又沒有離開過座位，自然也沒有扔過任何容器。

那麼兇手到底是誰呢？

布雷恩的目光落在桌面放著的東西上，然後從桌面上拿起打火機，隨手擺弄了兩下，看著面前的庫恩，然後又將打火機放下，拿起桌面上的鋼筆，剛想拔下筆帽，

就看到面前的雷歐突然抬起右手，又迅速放下，最後開口道：「這個……是我爸爸留給我的遺物。」他的臉色有些難看，似乎很擔心布雷恩會將筆弄壞。

布雷恩聽到他的話卻笑了，開口道：「能告訴我為什麼要殺愛普勒嗎？」

聽到布雷恩的問話，包括雷歐在內的所有人都震驚不已，紛紛看向布雷恩。而布雷恩則面色平靜地看著雷歐，目光中滿是肯定。

那麼，布雷恩究竟為什麼這樣確定就是雷歐殺了愛普勒的呢？

案情筆記

之所以我能這樣肯定，其實是有幾個原因的。我瞭解到，最開始提議來酒吧的人正是雷歐，而他家也在這附近，他很有可能早就知道這裡最近停電。而且，他隨身攜帶的東西裡有一樣東西也引起了我的注意。

愛普勒死於劇毒，而庫恩和雷歐兩個人隨身攜帶的物品中，能夠盛裝劇毒的東西，除了打火機就只有這支鋼筆。

打火機經過我的擺弄點火，可以證明這是沒有問題的，更何況在我拿起打火機的時候，庫恩的表情並沒有任何的變化，很顯然這個打火機並沒有任何的問題。而與之相比，當我拿起鋼筆的時候，雷歐的舉動則讓我確定這支筆有問題。他正是將毒液吸進了筆中，然後趁著停電的時候，將毒液滴進愛普勒的酒杯的。

最後的調查得知，雷歐之所以殺了愛普勒，是因為他發現愛莎竟然背著他和愛普勒在一起，這才讓他起了殺意。

07. 廁所裡的女明星

如今正是夏天，偶爾下雨在倫敦是非常常見的事情。這不，在布雷恩剛剛起床的時候，外面還是陽光明媚，一片晴朗，等到他悠閒地吃完早餐之後，再看外面的天氣已經烏雲密佈。雖然說不上是狂風大作，卻也能看到天上的雲翻滾而至，眼看著就要下大雨了。

布雷恩無奈地搖了搖頭，只好打消外出的打算，選擇乖乖待在家裡。

他走到客廳裡，坐在沙發上將電視打開，電視裡正在播放一則新聞，說在今天早上，著名的影星妮娜小姐死在了自己的家裡，目前警方已經介入調查，但具體情況警方暫時還不願意過多透露，媒體現在知道的也不多。

妮娜小姐是布雷恩最喜歡的一位影星，她演的很多影片他都看過。而且就在不久之前，這位女星還得到了奧斯卡獎，真沒想到這樣一位多才多藝的女藝人，竟然會遇到這樣悲慘的情況，真是可惜。

　　因為偶像的突然離世，布雷恩心裡有些不舒服，他打算給自己倒杯咖啡，舒緩一下情緒。就在他剛站起身的時候，身邊的電話突然響了起來。電話是卡特警長打過來的，布雷恩一接起電話，卡特警長就開口說需要他調查殺害妮娜小姐的兇手。

　　布雷恩一聽是這件事情，什麼都沒說，掛了電話就來到了妮娜小姐的家。卡特說，最先發現屍體的是妮娜的經紀人，他見房門沒有上鎖，心想她真是太大意了，便走進了房間，卻沒有發現妮娜的身影。

　　令他奇怪的是，廁所的門是從裡面鎖著的，從外面根本打不開，然而從門縫底下流出了很多的鮮血，只是此時已經乾涸在地板上。經紀人很害怕，和公寓的管理員一起將廁所的門撞開後，看到了身穿睡衣坐在馬桶上已經死掉的妮娜。

　　員警過來之後，勘查了現場，發現妮娜是在臥室遭到襲擊之後，逃進了廁所，然後從裡面鎖上門防止兇手追擊的時候斷氣的。只是員警並沒有發現任何的線索，搜查也因此陷入了困境，這才只好向布雷恩尋求幫助。

　　就在布雷恩將現場重新勘查了一番後，他的目光被

放在馬桶上方的一卷衛生紙吸引住了，他拿過衛生紙檢查之後，笑著道：「我可能已經知道兇手是誰了。」

布雷恩和卡特一起來到了一位名叫簡‧格莉絲的女明星家裡，剛準備敲門的時候，正好看到那位明星開門出來。

看到門口站著的二人，她明顯愣了一下，她說：「請問，你們是……」

卡特警長表明了身分，並說道：「您的好朋友妮娜小姐，今天早上被人發現死在了自己家裡的事情，您聽說了嗎？」

「什麼？」格莉絲睜大了眼睛，大張著嘴巴吃驚地說，「怎麼會？這是怎麼回事？怎麼會發生這樣的事情？是誰殺了她？」她說她昨天手機關機了，早上起來還沒有看電視，所以根本不知道這件事情。

只是布雷恩卻並不這樣認為。

他看著格莉絲，說：「格莉絲小姐，請不要再說謊了，我想就是妳殺害了妮娜小姐的，對吧？」

案情筆記

我們都知道，一個人真正的吃驚都是稍縱即逝的，吃驚的表情不會在臉上停留過多的時間，但是當格莉絲聽到妮娜的死訊時，她卻吃驚地張大了嘴巴，瞪著眼睛，並一直維持這個表情，很明顯這裡面就有一些摻假做作的成分了。

但如果說真的憑藉這一點就能斷定她就是兇手的話，那未免有些武斷。之所以我敢確定，還因為我在妮娜的廁所裡發現了她臨死前留下的證據。那卷衛生紙上清楚地寫著「JG」，所以我猜測這應該是人名的縮寫，在聯想起當初奧斯卡頒獎時，她最大的對手就是簡 · 格莉絲，而她的名字縮寫也正好符合「JG」，因此我才確定兇手就是她。

被藏起來的古錢幣

　　伊安是一位著名的收藏家，在他的收藏品中，有一枚非常稀有的古錢幣。據說這枚錢幣是中國最早的硬幣，價值連城。就在半個月前，伊安突然決定忍痛割愛，將這枚古錢幣拍賣，他給很多人都發了請帖，在拍賣之前，也做了許多的宣傳。為了安全起見，他一早就打電話和好朋友布雷恩說了這件事情，請他陪同出席。

　　到了拍賣會的那天下午，布雷恩按照約定的時間，先來到了伊安的家，打算兩個人一起去拍賣會現場。只是沒有想到的是，在他來到伊安家裡的時候，竟然發現伊安倒在地上，已經沒有了呼吸。

　　布雷恩對屍體進行了一番檢查之後，發現伊安是因為頭部受到了重擊，顱內出血而死亡的，而且此時他的身體還有溫度，可以判斷伊安的死亡時間應該不超過半小時。就在布雷恩把好朋友伊安的屍體翻轉過來的時候，在不經意間，看到了好朋友衣領上別著的一枚綠色葉子

形狀的徽章，而且奇怪的是，徽章後面似乎還有什麼東西正在發著光，仔細一看，竟發現那枚徽章後面還有一個夾層。布雷恩將徽章拿了下來，打開夾層之後，看到了藏在裡面的古錢幣，他知道這應該就是即將被拍賣的那枚古幣。布雷恩將古錢幣重新放回夾層中，將徽章別好之後，看著恢復成原來樣子的伊安，以及伊安外翻著的上衣口袋，陷入了沉思。

　　布雷恩深吸了一口氣，然後走進了伊安的廚房，打開煤氣灶燒起了熱水。正在這時伊安的外甥巴爾出現了。巴爾看到地上躺著的伊安，以及廚房中的布雷恩，分外驚恐，他說：「究竟發生了什麼事情？你為什麼要殺了我的舅舅？」

　　布雷恩被質問，只是回了一下頭，接著伸出手臂從碗櫥裡取出茶葉罐，打開蓋子，然後將茶葉罐遞給身邊的巴爾，讓其幫忙拿著，而他自己則邊取茶葉，慢慢地說著事情的前因後果，最後還解釋說，那個殺害了伊安的兇手很可能是衝著這枚古錢幣而來的，只是那個兇手並不知道古錢幣放在了什麼地方。

　　布雷恩停了停，抬頭看著面前的巴爾說：「對了，

你能幫我把它拿出來嗎？你舅舅把那枚古錢幣藏在了葉子裡面。」

布雷恩的話音剛落，巴爾立刻放下了手中的茶葉罐，走出了廚房，很快就從伊安的身上找到了那枚古錢幣。布雷恩看著巴爾手中拿著的古幣，從身上掏出了手銬，在巴爾還沒來得及反應的時候將他銬住，並說：「別想抵賴，因為你已經承認了正是你殺死了伊安。」

怎麼回事？為什麼布雷恩說是巴爾殺害了伊安？

案情筆記

在我看到伊安外翻著的上衣口袋時，便確定兇手就是衝著那枚古錢幣而來的。為了確定巴爾兇手的身分，我故意給了他一個暗示，說那枚古幣被藏在葉子裡面，而那時他的手中正拿著茶葉。如果巴爾不是兇手，他應該會下意識地首先想到古幣藏在茶葉中，因為他根本不知道在伊安的胸前還有一枚葉子形狀的徽章。然而他卻立刻放下了茶葉，跑到伊安的身邊，將藏在他身上的葉子中的古幣找了回來，這很顯然證明他就是兇手。

09. 沙灘上的女屍

　　上週末，布雷恩到夏威夷去度假，看著遠處海天一色的美景，好久都沒有放鬆過的布雷恩心中歡喜萬分，說什麼都不願意提早離開。直到肚子餓得咕嚕咕嚕叫，他才依依不捨地走回落腳的酒店，打算吃過午飯之後，再到沙灘邊睡個午覺，感受一下涼爽的海風。

　　就在布雷恩剛吃好了午餐準備離開的時候，鄰桌兩個剛從外面回來的人的談話聲飄了過來，讓他不自覺地認真聽起了他們談話的內容。

　　「你說，那女人是有多倒楣，竟然被椰子砸死。」

　　「是啊，現在出了人命，這片海灘以後一定會受到很大影響的。」說話的人喝了一杯水，然後又說，「我覺得我們也挺倒楣的，出門遊玩竟然會遇上這樣的事情。」

　　聽到兩個人的話，布雷恩心中的好奇因子又馬上冒了出來，他湊過去，向兩人詢問道：「不知道二位剛剛

是在說什麼，什麼倒楣？」

那兩個人看了布雷恩一眼，說：「你不知道嗎？」

另一個人說道：「就在剛剛，在西面的海灘有一個女人在樹下睡覺的時候，被從樹上掉下來的椰子砸死了，員警們都已經過去，並將那一塊區域封鎖了。」

「竟有這樣的事情？」布雷恩一隻手環在胸前，另一隻手摸著下巴，思考了起來。這件事情他倒是真的沒有聽說，因為他一直都在東面的海灘休息。於是，他向這兩個人又打聽了一下具體的地點之後，便急匆匆地走出了酒店，朝著命案地點走去。

布雷恩趕到命案現場的時候，果然看到這裡圍著一群員警，而且附近十米的地方也已經圍起了封鎖線。他找到帶隊的員警，表明了自己偵探的身分。那個員警一聽是英國赫赫有名的大偵探，十分興奮。

他對布雷恩說：「這是一起意外事件，我們經過調查，是這個女子運氣不好，在椰子樹下睡覺的時候，有一隻椰子蟹爬上了岸，並爬上樹用自己的鉗子剪斷了椰柄，椰子掉下來之後，正好砸在了她的頭上，把她砸死了。所以，這次恐怕沒有機會看您大展身手了。」

布雷恩說：「我們還是先看看現場再說。」就在布雷恩說這話的時候，他的目光落在了遠處一個人的身上，那是一名男子，他正對這邊探頭探腦，似乎很關心這邊的情況，卻又不敢讓人知道他的關心一樣。布雷恩將這件事情記在心裡，隨即仔細檢查起現場來。

女子的屍體還在樹下沒有被抬走，她身上穿著泳衣，太陽穴位置被打破了，周圍到處都是鮮血，旁邊有一個很大的椰子，上面也滿是鮮血，旁邊還有兩行細小的足跡，這確實是椰子蟹爬過留下的足跡。

布雷恩詢問了現場的法醫，瞭解到死亡時間大概是三個小時以前，也就是十點左右。布雷恩聽了之後，對身邊的員警說道：「我想，這是一起謀殺案，她並不是被掉下來的椰子砸死的。」

警官看著布雷恩，眼中露出些許疑惑，布雷恩又說道：「我想，你可以將那邊的人帶過來盤問一下。」布雷恩指向了海灘的另一邊，員警看過去，那邊只有一名男子正站在那裡，在看到他們看過去之後，連忙轉身。

員警迅速將其逮捕審問，經過調查，這名男子最終承認了殺害女子的事情。

那麼，布雷恩究竟是怎麼發現這一切的呢？

案情筆記

　　椰子蟹這種海洋生物向來都是晝伏夜出的，根本就不會在上午十點鐘的時候爬上岸來摘椰子。而且椰子蟹的蟹鉗力量雖然大，但卻不足以將椰柄剪斷，牠們只是用蟹鉗剝開堅硬的椰子殼吃裡面的椰子果肉。所以，兇手佈置這個椰子砸死人的意外現場，很顯然是不符合生物知識的。

　　而我之所以會讓員警去將那名男子抓起來，是因為他可疑的行為引起了我的懷疑。就在命案發生之後，這片海域上幾乎已經看不到人了，人們要麼覺得晦氣不過來這邊，要麼因為天氣太熱回去吃飯休息，只有這個人一直在密切注視著警方的動向，而且還鬼鬼祟祟的，所以我懷疑他有可能與命案有關。

10. 幾年沒聯繫

卡特警長正在辦公室裡整理東西，一位警員突然跑過來說：「警長，我們剛剛接到報案，位於郊區的一位藝術家被人發現死在了自己的別墅中。」

卡特警長馬上安排人前往命案現場，並和警員們一同前往郊區別墅。經過對現場的一番勘查，警方沒有發現任何有用的線索。無奈之下，只好從藝術家的親朋好友處著手，希望能夠找到一些線索。

經過調查，警方發現了一個人，名叫辛西婭，她曾經是藝術家的女朋友，兩人在一起時關係非常好，只是這幾年卻沒有什麼聯繫了。

於是，辛西婭被警方傳喚來協助調查，希望能夠從她這裡得到一些線索。

這天，布雷恩正好也來到警局，辛西婭恰好從他身邊經過，布雷恩對她花俏的打扮感到有些驚訝，在見到卡特警長的時候，便向他詢問了一下情況，這才得知了

這起命案，以及辛西婭的身分。

布雷恩一時興起，便說：「讓我也聽聽她怎麼說吧。」

於是，在卡特警長的安排下，布雷恩跟隨著一起調查該案件的員警，在辛西婭的陪同下來到了城郊的別墅。

據辛西婭說明，她確實和死者曾經是男女朋友的關係，不過那已經是三年前的事情了，自從他們分開之後，兩個人就從來都沒有聯繫過，更別說來往了，所以她也有很久沒有來過這棟別墅。

「不過，讓我也有些意外的是，這裡的一切都和我三年前離開時一樣，並沒有什麼改變。」辛西婭站在客廳裡，看著熟悉的擺設，臉上露出一絲悵惘，似乎是在回憶過去的美好時光。

當布雷恩向她詢問是否知道哪個人可能會是兇手的時候，她說：「他曾經和另外一個人共同在一家公司工作，兩個人因為工作上的衝突，總是看對方不順眼，互相排擠，所以關係鬧得很僵。我想，如果說誰最有可能殺了他，那一定就是那個人。」

調查一直持續到晚上，大家工作了一整天，也都餓了。一個員警便對辛西婭說：「這裡有什麼能吃的嗎，

工作了一天，肚子實在是太餓了。」

「應該有吧，我到廚房看看。」說完，就走向了廚房，布雷恩也和她一起走了過去，打開冰箱一看，才發現冰箱裡有很多食物，卻都是生的。

一位員警也看到了冰箱的情況，暗自嘀咕道：「難道他天天都在吃泡麵嗎？東西好像都沒有動過，怎麼也不請個傭人？」就在他們還在猶豫要吃些什麼的時候，辛西婭走了過來，她說：「我幫你們做幾份煎蛋吧。」說著就從冰箱裡拿出幾個雞蛋，走向了灶台。

布雷恩腦中一個念頭閃過，看著正在灶台邊準備做煎蛋的辛西婭說道：「我知道兇手是誰了。」

布雷恩究竟是怎麼發現兇手的呢？

🖊 案情筆記

辛西婭說自己已經幾年沒有聯繫死者，而且自從分手之後，就再沒有來過這裡。可她卻在看到雞蛋之後，就說要給我們做煎蛋，那麼她是怎麼確定這些雞蛋是好的還是壞的呢？雞蛋就算是放在冰箱裡，一般也無法保存一個月，

而她竟然毫不遲疑地要給我們吃，很顯然她是知道這些雞蛋是沒有問題的。

其實她自己並沒有注意到這些，只是下意識地就拿過雞蛋給我們做煎蛋，也就是這個自己沒有意識到的舉動暴露了她之前的謊言。

11. 銀行搶案疑雲

　　上週三早上八點左右，就在銀行的運鈔車剛剛將一筆鉅款送到銀行，離開不到一刻鐘的時候，突然從外面衝進來三名歹徒，他們手裡拿著槍，頭上套著絲襪，剛一進門就用槍柄將門口的保全人員打昏了過去。所有工作人員看到他們三個人都被嚇了好大一跳，誰也不敢輕舉妄動，只能任憑他們將銀行裡的錢全部搶走。

　　他們搶走錢之後，立即上了停在門口的一輛車逃跑了。一名銀行的工作人員憑著自己的記憶力記下了車子的車牌號碼。就在銀行搶劫案發生的十分鐘之後，接到報案的卡特警長便帶著下屬趕到了現場，正當他們向銀行的工作人員瞭解案情的時候，他們突然在銀行外面的街道上發現了那輛車。

　　汽車才剛從街邊的拐角那裡轉過去，警員瑟爾恰巧在此時看到了那輛汽車，他又看了看手中本子上記錄的歹徒車子的情況，激動得整個人都跳了起來。

「這不可能，汽車的車牌號碼、顏色竟然都對！」
話音才剛落，卡特警長飛一般地衝出了銀行，上了警車。
瑟爾等人這才反應過來，也紛紛上了警車，以最快的速
度去追前面那輛車。

經過十分鐘的追逐，終於在一個十字路口攔下了那
輛車，開車的是一名年輕的男子，他說自己名叫摩爾根。
卡特對他進行了一番盤問和調查之後發現，這個人雖然
看起來確實與這起搶劫案有關係，但是因為他有不在場
證明，最後也只好把他給放了。

事後調查之後，卡特警長瞭解到的情況是，這家銀
行一共有 80 萬英鎊在這次搶劫案中被人搶走，而且這 80
萬都是新鈔。

警方經過幾天的調查，仍然沒有半點頭緒，雖然知
道摩爾根是犯罪嫌疑人，但一直沒有證據。無奈之下，
卡特只好向布雷恩尋求幫助。

瞭解了情況之後，布雷恩說：「我知道該如何做了。」
掛斷電話之後，他來到了警察局，將自己心中的想法和
卡特警長說了一遍，卡特聽後猛地一拍腦門，說道：「該
死，我怎麼就沒有想到這種可能性呢？」

第二天，就在卡特和布雷恩暗中跟蹤摩爾根的時候，他恰好因為在一個檢查站違反了交通規則，被員警攔住了。

「難道你沒有看到這裡的牌子寫著停車嗎？這樣大搖大擺地闖過去，是想怎樣？罰款 40 英鎊。」正在這時，布雷恩和卡特警長的車子也正好停在了摩爾根的車子旁，車中的二人將這邊的情況全部都看在了眼中。

只見摩爾根先是從右邊的口袋裡掏出幾張整整齊齊的紙幣，他的一雙眼睛一直盯著面前的交警，見對方並沒有注意到自己，才又迅速將那些錢放回口袋，然後從另一邊掏出一些零錢，數了四張 10 英鎊，遞給了交警。

就在這時，布雷恩和卡特警長突然從車子裡走了下來，在見到突然出現的卡特警長時，摩爾根顯然被嚇了一跳。

卡特警長和布雷恩看著他，說道：「我們懷疑你與銀行搶劫案有關，現在需要請你和我們一同回警局接受調查。」

「不可能，我當時根本不在現場！」摩爾根否認。

「究竟是不是你，我們很快就能知道了。」布雷恩

指著摩爾根的褲子口袋說道：「我想那些錢應該都是全新的。」

「那又怎麼樣？」摩爾根一臉的不平，看著二人繼續說道：「這些錢是我剛剛從銀行取出來的，不行嗎？」

「究竟如何我們查過便知。」

經過調查，摩爾根就是這起搶劫案的罪犯，而且還是主謀。他找了三個朋友，弄了一輛完全相同的車，在每次搶劫銀行之後，摩爾根就會將警方的注意力吸引到自己的身上來，然後他的同夥就能趁機逃走。不過，這次他卻犯了錯誤，露出了馬腳。

那麼，他究竟做錯了什麼事情呢？

案情筆記

因為銀行被搶劫的錢都是新鈔，且是連號的，而摩爾根之前拿出來的錢正好是新鈔，且為連號。雖然他聲稱這些錢是他自己剛剛從銀行取出來的，但是只要經過銀行系統的比對，就能證明這些錢究竟是不是被搶劫的那筆錢。所以，這就是最實質的證據。

其次，我之所以可以確定他有問題，是因為我注意到他的一個下意識的動作。

在交警要他繳罰款的時候，他下意識地先從右邊的口袋裡拿出了這些錢，即幾張連號的 20 英鎊，然後他應該是想到了這樣做的危險，才又一邊看著交警，一邊將錢塞回了口袋，最後拿出左邊放著的錢。這個舉動很怪異，所以我確定他有問題。

12. 教授之死

　　這天夜晚，布雷恩正在家裡睡覺，外面突然傳來一陣急促的敲門聲，將熟睡中的他給吵醒了。布雷恩開了燈，又從床邊拿起了手機看了看時間，已經晚上 11 點了，他心中有些疑惑，不知道這個時間誰會來。

　　布雷恩打開房門，看到門前站著的男子，是剛剛搬到隔壁不久的海藍博士的外甥喬恩。他看起來十分不安，臉色也不太好，布雷恩便問道：「出了什麼事情，喬恩？」

　　喬恩眉頭緊鎖，說道：「我的舅舅曾經約我今天晚上到他家，說有些事情要與我商量，結果我在路上遇到了些事情，耽誤了一些時間，所以趕到這裡的時候就比約定的時間晚了一些。我到他家敲了半天的門，都沒有人回應，開始的時候我還以為他睡著了，就又給他打了電話，可是電話一直響著沒有人接，我不知道他發生了什麼事情。他的房間裡黑漆漆的，我不敢一個人進去，所以想請您陪我一起過去看一看。」

聽了喬恩的話，布雷恩心裡也有些擔心這位新鄰居，於是迅速回房間拿了一件外衣，與喬恩走出了房間，去了海藍博士的家。

在路上，喬恩對布雷恩說道：「其實，最近我舅舅的一項發明成功了，他得到了不少的獎金，但也因此在研究社樹立了很多敵人，招了那些人的嫉恨與眼紅，所以我擔心他會因此出事。」

正說著時，他們二人就已經來到了海藍博士家的門前。布雷恩和喬恩二人推門走了進去，布雷恩伸手按了一下牆上的開關，但燈卻沒有亮。喬恩說：「我知道裡面還有一盞燈，我去開。」說著，他獨自走進了漆黑的房間。

不一會兒，燈亮了，整間房子變得明亮起來。直到這時，他們才發現博士渾身上下都是鮮血，整個人倒在距離門口只有一米遠的走道上。喬恩大喊了一聲：「天啊！舅舅！」然後迅速跨過了海藍教授的身體，回到了布雷恩的身邊。

布雷恩蹲下身子來查看海藍博士，此時博士已經沒有了氣息。而房間西面角落放著的保險櫃的門被人撬開

了，裡面的東西已經被人全部偷走了。

「會是誰幹的？」喬恩滿臉驚恐，看著布雷恩。

聽到他的話，布雷恩冷笑了一聲，對著身邊的喬恩說道：「別演戲了喬恩先生，我看兇手就是你！是你殺害了自己的舅舅。」

布雷恩為什麼斷定兇手就是喬恩？

案情筆記

喬恩在回來的時候，是從海藍博士的屍體上跨過來。而他最開始過去開燈的時候，是摸著黑進去的，海藍教授的屍體橫在門口，但是他卻沒有被絆倒，他當時顯然就知道那裡有屍體。他對我說了謊，因此我才懷疑是他殺害了自己的舅舅。

13. 古代花瓶

　　布雷恩收到朋友李文的邀請，到中國去參加一個活動，結束之後他並沒有馬上離開，而是被這位熱情的中國朋友留下，兩個人一同遊玩了許多優美的景點，欣賞了許多中國特色的表演，品嘗了各種美食。

　　這天，布雷恩和李文正在他的事務所中交流近年來二人各自偵破的案件，門口的祕書突然敲門走了進來，對著李文說道：「劉老師，夏小姐來了。」

　　「有請。」

　　布雷恩不知道這位夏小姐是誰，所以在祕書去請她的時候，李文就對布雷恩介紹道：「她的爸爸是我們這裡最有名的一位收藏家，可惜在上個月底的時候，因為癌症去世了。」

　　布雷恩點了點頭，聽到開門的聲音，轉頭看過去，一個身材瘦弱，神態堅毅的女子走了進來。

　　「大偵探，這一次的事情您一定要幫幫我。」女子

嘴唇繃得緊緊的，坐在椅子上時一雙眼睛裡帶著決絕。

「您請說。」

關於這位小姐的事情，李文最近也有所耳聞，只是他在表面上沒顯露出來，彷彿絲毫不知道夏小姐此次的來意一樣。

於是，夏小姐說道：「您也知道，我父親在上個月突然離世，他給我留下了一大筆遺產，其中還包括那些他多年來珍藏的寶貝。就在這些藏品中，有一只非常名貴的花瓶，我的二叔對這只花瓶垂涎已久。就在前幾天，他突然說要用一百萬來買這只花瓶。我沒有同意，因為這是我父親生前最寶貝的東西，當我看到它時，就好像看到了我的父親一樣。

兩天前，他要我把這只花瓶借給他，說他要用這只花瓶給公司拍部宣傳片，答應第二天就還我，可是我昨天等了一天，直到今天早上他也沒有半分要還給我的意思。無奈之下，今早我親自找了過去，他卻對我板著臉說，他前天在拿走這只花瓶的時候，曾經支付我一百萬元，並說自己的女傭當時在場，可以為他作證。」

布雷恩和李文兩個人都很同情這位小姐，雖然家產

頗豐，但卻有一個覬覦自己家產的叔叔，這麼看來，她也是一個可憐之人。

　　所以李文決定接受她的求救，但是他卻不打算自己出面，而是邀請布雷恩這位老朋友來幫忙，他說：「布雷恩，這一次就讓我看看你是怎麼解決這起案件吧。」

　　布雷恩沒有推辭，知道這是朋友在故意考驗自己，於是笑著點了點頭。

　　他們二人隨著夏小姐，一起來到他的叔叔家。她的叔叔知道了眾人的來意之後，指著那只花瓶說道：「這可是我花了一百萬從她的手裡買下來的，真是有意思，我當時明明從錢包裡拿出錢給了她的，怎麼現在反倒說我沒有給錢？幸好當時我的女傭在場，她可以替我作證。」

　　「是的，我當時正好也在，所以親眼看到先生給小姐錢了，有很多一百元。」女傭看著布雷恩等人說道。

　　布雷恩聽明白女傭所說之後，又問了一遍：「妳確定自己看得清清楚楚嗎？」

　　「是的，我看得非常清楚。」

　　布雷恩聽後，卻笑著說道：「妳說謊。」然後他轉

身對著夏小姐說：「夏小姐，如果您想透過法律程序奪回您的花瓶，我不介意替您出庭作證。」

　　布雷恩為什麼會這樣說？他是怎麼確定女傭在說謊的？

案情筆記

　　女傭說自己親眼所見，夏先生給夏小姐的錢都是一百元的鈔票，如果她說的是真的，那麼一百萬元也就是足足一萬張百元人民幣，一個錢包怎麼可能放得下所有錢？所以，這很明顯就是謊言。

14. 野炊時的命案

　　雨季之後，天氣時好時壞，經常是前一分鐘還是豔陽天，下一秒鐘就已經陰雨綿綿。雖然大家早就對這樣的天氣感到習慣了，但卻還是會被影響到自己美麗的心情。

　　好在下了一上午的雨之後，天空終於在中午的時候放晴了。原本約定好今天要出去野餐的思雅圖、斯當頓、馬克和威廉四人，並沒有被路上的潮濕泥濘嚇倒，依然按照約定，到了集合的地點。因為道路濕滑泥濘，根本沒有辦法騎自行車，所以他們只好一路步行，來到郊外的一片空地去野餐。

　　經過了一個多小時的長途跋涉，終於來到了野餐的地點。大家也都餓了，便想著先坐下來休息，吃些午餐後再做其他事情，卻在這時才發現裝著食物的野餐籃子竟然弄丟了。

　　幾個人商量了一番之後，決定由思雅圖、斯當頓和

威廉三個人分頭行動，馬克就留在原地看護這些東西。然而，等到三個人大約二十分鐘之後回到這裡的時候，卻發現馬克倒在地上，身上滿是鮮血已經死了。

三個青年馬上報了警，等到卡特警長和布雷恩帶著員警趕到這裡的時候，已經是十幾分鐘之後了。

卡特警長和布雷恩先查看了一番附近的情況，發現這裡除了他們三個人的腳印之外，並沒有其他人出現在這裡的痕跡，便確定這起兇殺案的兇手定然是在他們三個人中間。於是他們便對三個人進行了一番詢問。

思雅圖說，他走了一段路之後，發現附近有一個小村子，就想著過去看看能不能在商店裡買些吃的東西。但遺憾的是，今天村子裡的商店竟然沒有開門，聽別人說，在幾天前老闆的母親生病，所以他回老家去了，商店這幾天一直都沒有開門。

斯當頓說，他在過來的路上，發現這附近有一條小溪，便拿著漁具到河邊釣魚了，但自己太不走運，竟然連一條魚都沒有釣到。

當被問及自己做了什麼時，威廉說，他剛剛到小樹林裡邊打算撿一些木柴回來生火，但當他撿完木柴正往

回走的時候，不小心被一根樹枝絆倒了，所有的木柴都掉到了地上的積水中。看到木柴全都濕了，擔心大家等太久，所以他就回來了。

　　布雷恩和卡特警長兩個人聽過三個人的敘述之後，對視了一眼，然後布雷恩指著威廉說道：「不要再說謊了！就是你殺害了馬克。」

　　那麼，布雷恩為什麼這麼肯定兇手就是威廉的呢？

案情筆記

　　很明顯，威廉說的話中有很大的漏洞。他說因為自己摔倒了，木柴掉到了地上變濕了，但事實上，下過雨之後，樹林裡面的木柴本來就應該是濕的，由此可知他是在說謊的，所以兇手就是他。

15. 慘死的畫家

　　布雷恩接到報案，說一位著名的畫家胡克斯在家中被人殺害了。他趕到現場之後，看到畫家的妻子露娜正坐在沙發上，整個人顯得有些頹廢。而在她身邊的沙發上還坐著另外兩名年輕的男子。

　　聽到腳步聲，露娜朝著門口看了過去，見到來者是布雷恩，連忙站起來走過去道：「大偵探，你來了？請你一定要查明我丈夫的死因。」

　　「究竟是怎麼回事？」布雷恩的目光從那兩位年輕的男子身上掃過，然後又落回露娜的身上，他說，「帶我過去看一看。」

　　胡克斯是近來比較出名的一位畫家，在前不久的一場拍賣會上，他的作品還賣出了很好的價錢。這樣的一位畫家，究竟遇到了什麼事情才喪命呢？

　　「好的。」露娜看了一眼客廳中坐著的二人後，帶著布雷恩來到了會客室。她說：「我剛剛帶著他們來到

會客室的時候，就發現我的丈夫已經……」說到這裡，露娜的眼中流出了淚水，她說：「我不知道他究竟是自殺的，還是被人謀殺的。」

布雷恩仔細地檢查了一下死者，確定了死者的死因是頭部中槍，而且一擊斃命。他的左手握著一把手槍，從外表來看，確實很像是自殺。

「你說胡克斯可能是自殺的？」布雷恩看著露娜詢問道。

「是的。」她說，「就在兩個月前的那場拍賣會結束之後，我的丈夫突然生了一場大病，他的左手開始變得麻木，因此沒有辦法再拿畫筆，這使他非常的沮喪。」

而經過布雷恩之後的調查，他發現那兩名出現在胡克斯家中的男子，確實有可能與胡克斯的死有一定的關係。其中的一位叫亞薩，也是一位畫家。他本來與胡克斯是不認識的，就在幾天前，他透過別人的介紹找到了胡克斯，並口口聲聲稱死者剽竊了他的作品，他一再來死者家中拜訪，就是為了要胡克斯賠償他的損失，追究胡克斯的責任。

另一位來訪者名叫葛蘭，他曾經是露娜的男朋友，

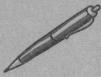

但是自從露娜嫁給了胡克斯之後，葛蘭就去了法國，這一待就是四年的時間，直到前天才回來。

這麼看來，兩個人確實都與死者有仇，也都有可能會殺了死者。不過布雷恩經過分析之後，很快就確定了兇手，並將其逮捕歸案。

那麼，布雷恩覺得兇手是誰呢？他又是如何確定的？

案情筆記

從露娜那裡得知，胡克斯的手在兩個月以前開始變得麻木，沒有辦法再作畫，但是在命案現場，我們卻看到了死者的左手拿著槍，這一點就足以證明胡克斯是被人殺害的。

兇手故意偽造了這個命案現場，試圖來迷惑我們，但他卻忽略了胡克斯左手麻木的事實。在兩個訪客中，只有兩天前才從法國回來的葛蘭不知道死者的左手有毛病，所以兇手就是葛蘭。

16. 寡婦之死

倫敦附近的一個鎮子上，有一個猶太人的聚居區，日前這裡發生了一起命案，一位年輕的寡婦被人發現死在家中的臥房裡。經過警方的初步檢查，警方推斷出死者的死亡時間是前一天的晚上十點左右，致死的原因是氰酸鉀中毒。由於死者沒有留下遺書，死前也沒有任何掙扎的痕跡，且房間的門是從裡面反鎖的，窗戶也緊閉著，所以警方認為這個寡婦是服毒自殺的。

但是聽說了此事的當地人卻都質疑警方的推斷，因為死者是一位虔誠的猶太教徒，而猶太人是反對自殺的，認為自殺是褻瀆神的旨意，死後是不能進天堂的，再加上這個寡婦最近有了一個很愛他的男朋友，兩個人已經計畫在下半年舉行婚禮了，這樣的人怎麼可能會突然自殺？

警方聽了當地猶太人的質疑之後，也覺得好像確實有些道理，只是又經過了幾天的調查，卻沒有什麼突破

性的進展。就在大家都感到很無奈的時候，一位警員向警長提議邀請大偵探布雷恩幫忙調查。於是，布雷恩接到了當地警方的電話後，他立刻驅車去往這個猶太聚居區。布雷恩先對命案現場進行了一番查看，得到的結果和警方所提供的一樣，並沒有發現什麼特別之處，如果僅憑著這一點，那麼很容易讓人認為死者死於自殺。但是，案件真的這麼簡單嗎？按照當地人的說法，布雷恩本人也不認為死者是自殺而亡的。之後，布雷恩在一名員警的帶領下回到了警察局，看到佐爾警長之後，他提出要翻看一下案件資料，以便能夠找到一些有用的線索。

佐爾警長自然是非常配合的，馬上命人將所有案件資料都找來交給了布雷恩，經過查看，布雷恩發現了一件事情。死者在死亡的前一晚，曾經見過一個人，就是她的小叔小貝。這個人是晚上七點左右到死者的家裡，然後大約在晚上九點鐘離開。

但是根據死者的鄰居說，在小貝離開的時候，他親眼看到死者曾經出門送過小貝，而且當時死者並沒有什麼特殊的地方，看起來十分正常。

不過，另一份案件資料同樣引起布雷恩的注意。神

父理查說死者以前有服用安眠藥的習慣，丈夫的死使她受了很長一段時間的感情折磨，不吃安眠藥就沒辦法入睡。布雷恩看到這突然笑了，對身邊站著的佐爾警長說道：「我知道兇手是誰了，他就是死者的小叔小貝。」

那麼，布雷恩究竟是怎麼看出來的呢？

案情筆記

雖然從現場情況來看，並沒有找到死者被謀殺的痕跡，但是我卻從資料中找到了一些線索。首先從死者是一名虔誠的猶太教徒，以及她即將結婚的事情，可以排除她自殺的可能性。

其次我注意到死者在死前曾見過她的小叔，雖然有證人說在小叔離去時，死者並沒有什麼特別的地方，但是死者卻有睡前吃安眠藥的習慣，所以我推斷出死者應該是在生前吃了膠囊性質的毒藥，兇手謊稱是安眠藥哄騙死者吃下去。在膠囊還沒有化開之前，他就已經離開了，所以也就有了充足的不在場證明。因此，根據時間推算，兇手正是死者的小叔。

17. 槍擊案

　　街角的酒吧裡播放著悠揚悅耳的歌曲，淡藍的柔光將整間酒吧渲染出一種閒散慵懶的情調，布雷恩一個人坐在吧臺上喝著酒，不時地和面前的酒保搭上兩句話，兩個人漸漸熟悉了。

　　就在他們都以為這天下午會一直這樣悠閒地度過的時候，門外突然傳來一聲槍響，布雷恩和酒保都被嚇了一跳，透過酒吧的窗戶，他們看到三個人從街對面的銀行跑了出來，幾個人穿過馬路，迅速跳上了一輛等待在路邊的汽車。

　　「一定是銀行被搶了。」酒保歎了一口氣，「大偵探，你想要好好休息一下午的願望又要泡湯了。」

　　「唉，沒有辦法。」布雷恩無奈地笑了笑。不知道最近怎麼了，時時刻刻都有案件發生。難道是老天在眷顧他這個偵探，想要讓他多接些生意？

　　布雷恩笑了一下，又搖了搖頭，事實上，他雖然以

此謀生，但卻寧可希望自己賺不到錢，世界一片和諧沒有案件發生。

就在布雷恩手中握著酒杯，獨自發呆的時候，一個修女和一個司機打扮的人一前一後走進了酒吧。布雷恩發現這二人的臉色有些不好，善良的他主動和二人打招呼道：「二位一定受到了驚嚇吧，來，過來坐，我請你們喝咖啡。」

兩個人對布雷恩道了聲謝，坐下之後，酒保給兩個人各上了一杯咖啡，之後，司機又要了一杯酒。過了一會兒，這兩個人談起了剛剛槍響時候的事情，都說自己被那聲槍聲嚇壞了，還好自己跑得快，不然一定會很危險。

布雷恩坐在旁邊靜靜地聽著他們說，並沒有插話。幾個人交談幾句，大約過了五分鐘，街上響起了警笛的聲音，布雷恩轉身看了一眼，正好看到了卡特警長的身影，他剛從警車上走下來，朝著對面的銀行走了進去。

沒過一會兒，就看到有員警從另一條街道的路口走了出來，被他們帶回來的，還有一個低著頭，雙手戴著手銬的男子。

　　「難道是抓到搶劫犯了？」酒保有些驚訝地看著布雷恩，笑著說：「這可真不錯，看來有些人又可以好好休息了。」

　　布雷恩心裡也感到有些驚訝，為這個蠢笨的搶匪感到悲哀。

　　「真沒想到這麼一會兒就能將犯人逮捕歸案。」說完，轉身對著酒保舉了下酒杯。

　　聽說搶匪被抓到了，修女和司機兩個人都聲稱自己還有事情，對布雷恩請自己喝咖啡的事情道了聲謝之後，便相繼離開了。

　　酒吧裡又只剩下他一個客人，布雷恩看著旁邊空了的座位，目光落在了桌子上放著的杯子上，咖啡杯上的杯口處，隱約還殘留著一些紅色的口紅印記。布雷恩突然一拍腦袋，驚呼一聲：「不好，中計了！」

　　他對著酒保說道：「快打電話報警，要他們抓住那兩個人，他們才是剛剛搶劫銀行的搶匪！」

　　布雷恩為什麼會說這二人才是真正的搶匪呢？是什麼引起了他的懷疑？

案情筆記

　　這兩個人的裝扮，一個是男司機，另一個是修女。在正常的情況下一般的修女是不會塗口紅的，而如今卻在咖啡杯的杯口處留下了口紅印，這顯然不正常，所以那個修女應該是假扮的。

　　他們二人又在搶劫案發生後走進來，在聽說警方抓到搶匪的時候離開，這也非常可疑。所以，我推測他們應該是搶劫犯。

18. 最好的導演

　　就在許多人都剛剛吃過午飯，正在睡午覺的時候，倫敦北部某處公寓中突然傳出「砰」的一聲槍響，將所有人都從夢中驚醒。樓下監視器拍到，在槍響之後不到三十秒鐘的時間，一個蒙著臉的大漢快速地衝下樓，跳上了一輛停在門口的車逃跑了。

　　有人在聽到槍響之後馬上報了警，等到警方和布雷恩都趕到現場的時候，只見四樓的一個男子倒在了地上，在他的額頭上有一個很大的槍洞，很顯然是兇手開槍擊中了死者的頭部，一擊致命。

　　而從現場的情況能得到的線索是，死者是在開門前被人隔著門開槍擊中的。經過公寓的管理員辨認，死者並不是此房屋的住戶卡拉達，因為卡拉達是一個劇團簽約的雜技演員，他的身高只有 150 公分，而死者的身高卻足足 180 公分。

　　從警方調閱樓下監視器的情況來看，兇手只有一個

人，在命案發生後，登上停在樓下的一輛賓士車，只是汽車的牌子被一塊布遮擋著，所以沒有辦法確定這輛車的車牌號碼，而且這個型號的車又非常常見，沒有辦法透過車型來找到兇手。

因為不知道死者的身分，卡特警長只好讓警務人員將死者的指紋進行化驗比對，沒有想到這名死者竟然是前幾天從商業街某家銀行搶走300萬鉅款的通緝犯吉姆。

布雷恩和卡特警長都對此事感到非常震驚，於是一同驅車來到了劇團，找到了屋子的主人卡拉達。卡拉達一聽到吉姆被人殺害了，臉色大變。他說吉姆是他的高中同學，前天晚上突然來找他，說要在他家借宿兩天，想不到竟然成了他的替死鬼。

布雷恩一聽到「替死鬼」幾個字，有些疑惑地問：「怎麼了，難道有人想殺你嗎？」

「是的。」卡拉達說，「之前我因為買房子的事情，向地下錢莊借了一些錢，你也知道，他們利息都是非常高的，我一時半會兒也還不了。他們說，若是我再不還錢的話就會殺了我。沒想到竟然真的……」他搖了搖頭，然後又說道：「我想，他們一定是把吉姆當成了我，所

以……」

　　還沒等卡拉達說完，布雷恩就打斷了他的話，說：「不要再演戲了！明明是你自己導演了這起兇殺案，目的是盜取吉姆從銀行搶來的錢，所以才殺了吉姆！」

　　布雷恩究竟是怎麼看出來這一切的？

案情筆記

　　被殺害的通緝犯吉姆是個身高足足有 180 公分的高個子，而房屋的主人卡拉達只有 150 公分。如果殺人者的目標是卡拉達，那兇手在開槍的時候，槍口所對的位置，絕對不會在離地大約 180 公分的地方。很顯然，兇手是衝著吉姆來的，而且還應該很瞭解他的身高，才能隔著門一槍擊中了他的額頭。

19. 被殺的球星

　　達拉斯是一個著名的足球明星，因為技術高超，以及在球場上的帥氣風姿而吸引了眾多崇拜他的球迷。但是他這個人口無遮攔，性格比較張揚，也因此讓很多人都看他不順眼。

　　這天晚上五點多的時候，布雷恩突然接到了報案，在城南的某公寓發生了一起命案，而死者正是足球明星達拉斯。布雷恩掛斷電話之後，馬上和卡特警長一起趕到現場。只見達拉斯仰面倒在自己臥室的床上，死相十分慘烈，頭部中了三槍，整個床單都被鮮血浸透了。

　　布雷恩勘查完現場之後，又對達拉斯的鄰居進行了調查，其中一位鄰居告訴他說，在聽到那三聲槍響的時候，正好是下午5點11分。因為當時他正在看電視新聞，所以電視上顯示的時間他記得很清楚。

　　而另一位當時正好從樓下經過的路人也證明了案發的時間確實是下午5點11分，當時他正在遛狗，聽到槍

190

響之後，他特意看了一下時間。

經過警方的調查，殺害達拉斯的兇手被鎖定在三個人中間，他們都和達拉斯有著很深的積怨，也都曾經揚言要給達拉斯一些顏色看看。布雷恩和卡特警長很快便對這三個人展開了調查，他們瞭解到的情況如下：

第一個人名叫克里斯，是一名足球教練，達拉斯曾在他的球隊踢過球，後來因為認為比賽獎金分配不公平的事情而憤然離開，之後他還曾在媒體面前公佈了這件事情，令克里斯非常的狼狽難堪，在眾人面前抬不起頭來。因此，他一直對達拉斯懷恨在心。

案發這一天的下午 3 點，克里斯帶領他的球隊參加了一場比賽，不過這場比賽因為在 90 分鐘內比分為 0 比 0，因此又進行了半小時的加時賽。比賽的地方距離達拉斯的家有十分鐘的路程。

第二個人名叫紮瑪，是一名橄欖球教練，他和達拉斯因為一棟別墅而結怨。就在一年前，達拉斯看中了紮瑪名下的一棟別墅，本打算買下來，可最後紮瑪卻因為一萬英鎊的差價，將這棟別墅賣給了其他人，而不顧達拉斯已經繳了定金的事實。案發這天的下午，紮瑪帶著

他的橄欖球隊正在進行一場友誼賽，地點是距離達拉斯家有一個小時路程的體育場，比賽開始的時間也是下午三點。

最後一個名叫唐德，他也是一名足球教練，達拉斯也在他的球隊踢過球，不過他的執教水準實在太差，導致球隊連連輸球，所以最後在達拉斯的帶頭下，一票隊員一起起哄，終於將唐德炒了魷魚。這件事情影響不小，此後一年都沒有人再聘請唐德去當教練，所以他對達拉斯積怨很深。案發這天下午，他率領一支社區足球隊進行比賽，時間也是下午3點，比賽的地點距離達拉斯家有20分鐘的路程。

參加調查的隊員們一看到這些資料，頓時都洩了氣，紛紛嚷嚷道：「這麼說，案發的時候他們都在進行比賽，而且現場的裁判也都證實了，從哨音開始，一直到比賽結束，他們都沒有離開過球場一步，很多人都看到了他們站在場邊指揮比賽呢！唉，這個案子還真是棘手啊！」

一旁的布雷恩沒有注意聽他們牢騷，而是拿著筆在紙上計算著什麼。過了一會兒，他面帶笑容地對員警們說：「不是這樣的，這三個人中有一個人有作案時間，

兇手就是他，唐德！」

　　布雷恩為什麼認定兇手就是唐德？

案情筆記

　　因為這三個人都有嫌疑，但經過我的計算，確定就只有他有可能在案發之前趕到達拉斯的家。首先可以排除的是紮瑪，因為一場橄欖球比賽需要 80 分鐘，再加上一小時的路程，紮瑪最早也要在 5 點 20 才能趕到達拉斯的家，這還沒有算上橄欖球比賽的中場休息時間。

　　而克里斯和唐德參加的都是足球比賽，每場需要 90 分鐘，中場休息 15 分鐘，但是克里斯的比賽又多打了 30 分鐘的延長賽，再加上 10 分鐘的路程時間，那麼克里斯最早也要在 5 點 15 分才能趕到命案現場。

　　而唐德的路程只有 20 分鐘，加上 105 分鐘的比賽和休息時間，他能在 5 點 05 分趕到達拉斯的家，而達拉斯是在 5 點 11 分被殺害的，所以兇手只能是達拉斯。

20. 真正的妻子

　　昨天，警方接到報案，在高速公路上發生了一起車禍，死者是一名外籍男子。若只是一起普通車禍，只要交給交警就能處理，根本不會轉交給卡特警長。之所以轉交給重案組，是因為在車禍現場發現了一大批珠寶。

　　經過警方對死者身分的調查，最後確認這個死亡的外籍男子，是一個來自德國的珠寶商人，他不久前才剛結婚，這一次來英國是為了洽談一筆生意，沒想到竟然遇到了車禍，客死他鄉。因為珠寶數目不少，所以他的遺產繼承人必須親自過來辦理遺產領取手續，才可以將珠寶帶走。沒想到的是，在接到了經德國警方轉達的通知之後，竟然從德國來了兩位女士，她們都說自己是死者的新婚妻子，因為接到了警方的通知，得知自己的丈夫在英國去世了，為了領取遺產過來的。

　　卡特警長實在沒有辦法確認這兩個人究竟哪個才是死者真正的妻子，所以他只好向布雷恩求助，希望他能

夠憑藉自己的聰明才智，分辨出這二人的真偽。

結果令人遺憾的是，布雷恩也沒有辦法分辨這二人，只好向死者的好朋友們詢問。但是他們都說自己從沒有見過死者的妻子，因為他們兩個人並沒有辦婚禮，只是進行了簡易的旅行結婚，所以他們也不曉得死者的妻子究竟長什麼樣子。只知道她是一位德國人，而且非常重視德國傳統，同時她也是一名鋼琴教師。布雷恩下定決心，一定要從這些僅有的線索中分辨出這二人的真偽。他對比了這兩個女子，她們一個膚色白皙，金髮碧眼，另一個膚色淺棕，兩個人都非常漂亮，打扮得光彩照人。

布雷恩決定從死者的妻子是一名鋼琴教師這一點入手，於是他對面前的二人說：「我這個人很喜歡聽曲子，尤其是鋼琴曲，我聽說死者的妻子是一位很優秀的鋼琴教師，所以……我希望二位能為我彈一首曲子，不知道可以嗎？」

「當然沒問題。」兩個人異口同聲地回答，反倒讓布雷恩有些失望。本以為可以透過這點判斷出二人的身分，沒想到這兩個人竟然都沒有露出一絲一毫的恐懼，很顯然，她們並不怕這個測試。

　　果然，就如布雷恩預料，兩個人都是個中高手。那位膚色淺棕色的女士先走到了鋼琴旁，隨手就彈了一首世界名曲，手法熟練，悅耳動聽。布雷恩注意到，她的左手上有兩枚紅寶石戒指和一枚鑽石戒指。

　　接下來，金髮的女士也彈了一首曲子，手法也很熟練，兩個人的鋼琴水準可以說是在伯仲之間。布雷恩看到金髮女士只有右手上有一枚鑽石婚戒。布雷恩聽完後，笑著對兩人說：「感謝妳們讓我聆聽了兩首如此美妙的鋼琴曲，妳們都很棒，只是……」布雷恩轉向了她們其中的一個，然後說道：「妳為什麼要冒充死者的妻子？」

　　布雷恩究竟是如何辨認出這二人的真偽的？

案情筆記

　　根據死者的朋友們的描述，他的妻子是一名非常重視德國傳統的人，而德國人的習慣是把結婚戒指戴在右手，這和英國不一樣，一般的習慣是把戒指戴在左手上，所以右手上有鑽石婚戒的金髮女士是真的商人妻子，而膚色淺棕的人則是冒充的。

21. 觸電而亡

　　上個月月底的一天傍晚，布雷恩接到報案，在林奇公寓發生了一起命案，死者是一名酒吧的女招待，名叫安露，她被人發現死在了自家的床上。兇手在她的心臟部位用膠帶固定了一個計時器，然後在這個計時器上連接了電線，等到安露睡熟的時候，將計時器接通了電源，進而造成安露觸電身亡。

　　根據計時器上顯示的時間可知，計時器設定的時間是半夜三點鐘，但根據警方查看後推斷出的死亡時間卻是夜裡三點半。法醫經由驗屍得到的資料是，安露的身體裡含有大量的艾司唑侖，而這種物質是安眠藥的主要成分。此外，死者還懷有四個月大的胎兒，所以接受這個案子的布雷恩重點調查了與她交往過的男人，經過調查之後，最後鎖定了兩個嫌疑人。這兩個人一個是文森特，一個是巴迪瑞奇。

　　文森特是一家電器工程公司的工程師，不久之前和

電器工程公司董事長的女兒訂了婚。

布雷恩問他，在命案發生的那天晚上，他都做了些什麼。

文森特回答說：「下班之後，我就約了我的未婚妻一起去公司附近的飯店吃晚飯，大概晚上十點鐘左右，我把她送回家以後就回到了自己的公寓，看了一會兒電視新聞之後就睡了。」

「你的公寓離死者的住處不遠，何況你是一個電器工程師，觸電致死這種手段應該也是你的專業知識吧。」

「沒錯，我是電器工程師，我也確實懂得電器的知識，但是我真的不是兇手，我根本就沒有理由殺她。」文森特頓了頓又說道，「你也知道，我就快要和我的未婚妻結婚了，我沒有必要在這個時候去殺人，將自己陷入危險之境。」

「我知道你們曾經是男女朋友的關係，如今她已經懷了身孕，如果她在這個時候以此為理由逼你和她結婚，那麼已經和董事長的女兒訂了婚的你一定不好辦吧？所以你肯定是最希望她能夠從你的生命中消失的人。」布雷恩質問他，文森特聽了他的話之後，無言以對，但他

還是堅稱自己並沒有殺人。

另一個嫌疑人巴迪瑞奇是一家五金工具批發店的營業員，他最近正在和妻子鬧離婚。

布雷恩向他詢問，在命案發生的晚上都做了什麼事情，他回答說：「那天晚上五點半下班以後，我沒有立刻走，而是在店裡玩了一會兒電腦遊戲之後才回家，之後就一直待在家裡，沒有再出去過。」

「雖然你的家離案發現場很遠，但是如果開兩個半小時的車也可以到達那裡。」布雷恩追問。

「但是我對電器一竅不通啊，觸電致死這樣複雜的殺人方式，我可想不出來。」

「你真的太謙虛了，其實那種裝置非常簡單，連中學生都可以弄出來。對了，你是怎麼和死者認識的呢？」

「是我去酒吧玩的時候認識她的。」

「認識以後就一直交往著？」

「我和她分手有一段時間了，可是這件事情還是被我的妻子發現。」

布雷恩對比了兩個人的陳述之後，便已經知道了真正的兇手究竟是誰。他在將兩個人又重新傳喚來之後，

對著其中的巴迪瑞奇說道：「你就是真正的兇手，因為
你已經暴露了你自己！」

布雷恩究竟是如何知道兇手是誰的呢？

案情筆記

之所以確定真凶就是巴迪瑞奇，是因為我明明沒有告
訴他兇手是如何殺了死者的，而他卻主動說出了死者是觸
電而死的情況，可見他之前所說的話都在說謊，因為他已
經暴露了自己是殺人兇手的事實。

22. 怕火的人

　　早上，布雷恩才剛剛起床，就接到了一位遠房親戚的電話，這位親戚名叫華生，是一個剛剛畢業的大學生。

　　在電話中，他告訴布雷恩一個噩耗：「布雷恩，我的哥哥昨天晚上摔死了。」他的嗓音有些沙啞，情緒十分低落，顯然是對哥哥的死感到非常難過。

　　「我聽與他同住的伊萊恩說，昨天夜裡三點的時候，他忽然聽到有人大喊了幾聲『失火了，失火了』，然後就看到我的哥哥從屋裡衝了出來，結果因為慌不擇路，不小心從樓梯上一頭栽了下去，頭部著地當場死亡。」

　　「員警來過嗎，他們怎麼說？」布雷恩問道。

　　「員警已經來過了，他們認為我的哥哥是自己夢遊的時候，失足摔死的。但我總覺得這裡面有問題，只是我沒有辦法說出究竟是哪裡不對，所以我只好向您求救了。」

　　「哦，我可以幫助你。」布雷恩說，「但是，我需

要先瞭解你的哥哥的具體情況，他這個人的最大特點是什麼，或者他平時有沒有不同於別人的地方？」

聽到布雷恩的話之後，華生沉默了一會兒，回想著哥哥生前的情況。過了一會兒，他突然說道：「你這麼一問，我倒真的想到了一點。我哥哥這個人最怕火，他總擔心身邊會突然著火，所以整天都疑神疑鬼的。」

「我知道了。」布雷恩說，「我現在需要親自到你哥哥住的地方看一下，以便能夠找到一些線索。」

布雷恩在華生的陪伴下來到了他的哥哥生前居住過的地方，在他摔死的地方，他發現了一些玻璃的碎片，華生解釋道：「這是我哥哥的眼鏡碎片，他在摔下來的時候，眼鏡的鏡片都碎掉了。」

「你的哥哥是近視眼嗎？」

「是的，而且他的近視度數很高。」

布雷恩點了點頭，之後又仔細地檢查起現場。忽然，布雷恩的目光落到了那堆玻璃碎片上，碎片的顏色引起了他的注意：「這玻璃怎麼有些是紅色的呢？」

華生也湊過去仔細看了看玻璃碎片，然後說道：「會不會是我哥哥的血跡？」

「不會的，血跡乾涸後是深紅色發黑的，而這卻是鮮紅的，就像燃燒的火一樣！所以，我斷定這不是血跡！」

布雷恩從地上撿起了幾塊碎片，又要華生找來一杯水，然後將玻璃碎片放在了水中，很快的，杯中的水就變成了淡淡的紅色，而玻璃碎片也恢復了透明。

布雷恩臉上的神色，變得十分嚴肅，他對華生說：「華生，你的判斷是對的，你哥哥的死不是意外，而是人為設計的一場謀殺。兇手正是利用了他害怕火的這點。」

「都有誰知道你的哥哥害怕火？」

「除了我的家人之外，就只有和他一起住的伊萊恩。」華生也瞬間明白了布雷恩的話，心中十分氣憤，「他怎麼可以這樣對我的哥哥？他們是好朋友！」

布雷恩沒有說話，而是找到了命案發生後暫時搬到朋友家住的伊萊恩，「你和費斯是好朋友，你為什麼要殺害他？」布雷恩開門見山地問道。

聽到布雷恩的話，伊萊恩愣了一下，然後用右手食指推了推眼鏡，臉上露出一抹淡淡的笑，回答道：「我怎麼可能會殺他，就像你說的，我們是好朋友啊！」

　　「你嫉妒他！因為他比你聰明，比你優秀，不需要很努力就能夠得到教授的賞識，他的科學研究成果也可以申請專利，而你不行！」布雷恩微眯起眼睛，目光緊緊盯著伊萊恩臉上的表情，在看到他皺緊的眉頭以及猛然收縮的瞳孔之後，笑了笑道：「你恨他，嫉妒他，所以你設計了這一切，趁機殺了他！」

　　「我沒有！」他的嘴角輕輕抽動了一下，然後又說道，「這不過是你的猜測！」

　　「不要再狡辯了，我已經知道你是如何將費斯殺死的了，而且你剛剛的動作也已經出賣了你自己。」

　　在布雷恩說出了自己的猜測之後，伊萊恩終於承認是自己設計殺害了費斯。

案情筆記

　　死者的眼鏡上被人動過手腳，這就說明一定有人在背後操縱這件事情。

　　鏡片上的紅色染料，是有人趁死者睡著的時候塗在上面的。然後他又大喊「失火了，失火了」，被驚醒的死者

趕緊戴上眼鏡，看到眼前一片火紅，真的以為發生了火災，便趕緊往外跑，被塗紅的眼鏡讓他看不清前面的路，這才會在樓梯上摔了下來，當場斃命。

　　而知道死者怕火還能夠利用這一點的人，只有和他一同居住的伊萊恩。兩個人都很優秀，伊萊恩靠的是不懈的努力，而費斯憑藉的卻是聰明的大腦。最重要的是，費斯處處要比伊萊恩優秀一些。伊萊恩嫉妒他，所以殺了他。

　　當我說出他殺害費斯的時候，他身為費斯的朋友，露出笑容不說，還抽動嘴角，露出一抹不屑，這顯然不符合常理。再加上他推眼鏡的動作，也表明了他被我戳中心事之後的緊張。

浴缸裡的女屍

　　夏日裡的某一天晚上九點鐘左右，剛剛下班回家的超市保全人員索瓦爾接到了表姐瑪塔哈里的電話。電話中，瑪塔哈里說有要緊事找他，要他馬上去她家。

　　索瓦爾一聽，顧不得其他，馬上放下了手中的事，開車去了表姐瑪塔哈里的家。到了之後才知道，原來他的表姐碰到了一件十分棘手的事情：她的一位好朋友伊莉莎白死在了她的家裡。

　　伊莉莎白的家在城郊附近的一個小鎮，她這次來城裡是為了參加一個會議，而會議召開的酒店就在瑪塔哈里家附近，所以今晚就借住在這裡。但意外的是，伊莉莎白在睡覺前洗澡的時候，突然心臟病發作猝死在浴缸中。等到瑪塔哈里發現的時候，她已經死去多時了。

　　瑪塔哈里不敢報警，她害怕自己會被牽扯進去，更擔心警方會懷疑是她殺了伊莉莎白，所以在發現伊莉莎白死亡之後，馬上打了電話給索瓦爾，要他幫忙把伊莉

莎白的屍體送回到她獨居的別墅浴室裡，讓發現的人以為她是在自己的家中突發心臟病去世的。

索瓦爾答應了表姐的要求，兩個人把伊莉莎白赤裸的身體用一條浴巾包裹上之後，抬到了車上，然後由瑪塔哈里帶路，前往伊莉莎白的別墅。經過了一番折騰，再加上這段距離有些遙遠，所以等到他們趕到別墅的時候，天已經亮了。因為伊莉莎白的別墅比較偏僻，周圍並沒有什麼人居住，所以沒有人發現他們二人的到來。

兩個人輕手輕腳地把伊莉莎白的屍體放進了浴缸之後，又打開了熱水器，在浴缸中放滿了溫水，然後把伊莉莎白的衣服掛在浴室外面的衣架上，把她的手提包和前一天穿的高跟鞋也放在了適當的位置，隨後兩個人悄悄地離開了這棟別墅。

這天下午的時候，因為伊莉莎白沒有參加會議，她的同事打她電話沒人接，出於擔心便趕到了她家，結果在浴室中發現了她的屍體，便報了警。

布雷恩和卡特警長等人趕到這裡，法醫在對屍體進行檢查之後說：「死因是心臟病，自然死亡。」

卡特警長問道：「死亡時間是什麼時候？」

　　「這要等解剖過屍體才能斷定，不過據我初步的推斷，死亡的時間大約是昨天晚上九點到十一點之間。」

　　布雷恩仔細地檢查了一下這間浴室，看到浴池中半滿的洗澡水，陽光照射下的浴室牆壁閃閃發亮，洗手台邊放著一些洗漱用品，布雷恩沉思片刻後說：「如果這個人真的死於心臟病，又確實是昨晚死的，那麼這個浴室就不是第一現場，她一定是死在了別的什麼地方，然後被人搬到了這裡。」

　　「可以調查一下，死者在死亡之前曾見過誰。」

　　按照布雷恩的說法，員警進行了調查之後，確認死者在死前只見過她的好朋友瑪塔哈里。布雷恩和卡特警長趕回城中，來到瑪塔哈里的家。二人剛對瑪塔哈里表明自己的身分，就看到瑪塔哈里的臉上露出些許不安。

　　「昨晚伊莉莎白去世了，妳知道這件事情嗎？」布雷恩看著她問道。

　　「啊？我不知道！」伊莉莎白的頭在輕微地一點之後，瞬間搖晃得像撥浪鼓一樣，甚至激動得從沙發上站起來，雙手在胸前擺動，連聲否認道：「我怎麼會知道她死亡的事情？我們已經很久沒有見過了。」

　　「是嗎？」布雷恩也站起身說，「可是妳的舉動卻告訴我們妳在撒謊！」

　　「她的屍體就是被妳送回別墅的，我說的對嗎？」

　　布雷恩是怎麼猜到這一切的？

案情筆記

　　在浴室中搜查的時候，我發現浴室並沒有開燈，如果死者是在前一天晚上進入浴室，然後犯了心臟病猝死的，那麼她在進浴室的時候一定會把燈打開。所以，我推測出死者應該是在別的地方死亡，然後被人轉移到這裡的。

　　調查得知死者在死亡之前只見過瑪塔哈里，那麼很明顯死者應該是在她的住處死亡之後，被膽小怕事的瑪塔哈里送回了別墅。當我對瑪塔哈里說伊莉莎白死了的時候，她表現得很激動，但這種激動，卻不是因為知道朋友死亡而傷心的激動，而是擔心這件事情會牽連到自己而想極力撇清關係的激動，再加上她搖頭前的那個下意識的點頭，更能說明她是知道這件事情的。

24. 奇怪的旅客

前不久，布雷恩去了一次中國的人間仙境蓬萊島，在那裡他欣賞到了很多美麗的景色，也品嚐到了當地的海鮮美食。他結束旅遊，準備在北京轉機。

距離布雷恩登機的時間還很久，他一個人坐在那裡也是閒著無事，便站起身走到了檢查站那裡，看著檢查員們依次檢查著從馬尼拉飛往北京的某次航班上下來的旅客們。在這群人中，布雷恩注意到三個人，從那三個人的衣著打扮來看，他們應該是泰國人。這三個人在排隊等候的時候，就一直交頭接耳地說些什麼，看起來他們應該是一起的。他們之所以會引起布雷恩的注意，是因為他們三個人都顯得有些神色不定，而且似乎對檢查的事情，表現得十分不耐煩。

布雷恩注意到，他們隨身帶著的行李中只有兩個一直抱在懷中的背包，和一個帆布箱子。檢查員們查看了他們的護照之後，發現他們是從泰國出發的，此次到北

京來旅遊。他們三個人都是當天早上從泰國首都曼谷出
發，先去了菲律賓的首都馬尼拉，然後轉機飛到廣州，
最後再從廣州轉機來到北京。檢查員檢查了他們的護照
之後，並沒有發現什麼問題，就讓他們通過了。

　　就在這時，布雷恩湊到其中一名檢查人員的耳朵邊
說道：「你好，我是英國的偵探布雷恩。我覺得剛剛過
去的那三個從泰國來的旅客好像有問題，我想過去確認
一下，需要你的說明。」

　　這名檢查員雖然對布雷恩這個名字並不是很熟悉，
但是聽他說自己是個偵探，心中便覺得布雷恩應該是有
點本事的，再加上上級的要求是「寧可錯查，也絕不放
過」，於是他就上前叫住了即將走出機場大門的三人。

　　布雷恩過來之後，先是仔細打量了三個人一番，然
後用一口流利的泰語向他們詢問道：「你們是從泰國過
來的？」

　　幾個人緊緊摟著懷中的包，都有些不明白布雷恩想
要做什麼，彼此看了看之後，其中一個個頭高一些的男
子說道：「是的。」

　　「你們這次來北京要做些什麼呢？」

「我們來旅遊的。」另一個稍微瘦小的男子說道。

「哦，」布雷恩煞有介事地點了點頭，看著他們笑了笑，問道：「難道說曼谷沒有直飛北京的航班嗎？你們這一路走得很迂迴啊！」

聽到布雷恩的話，三個人的臉色均是一變，高個子的右手握成拳頭，剛想上前說些什麼，就被他身邊站著的兩人攔住，其中一個男子搖了搖頭，而瘦小的男子則對著布雷恩說：「這是我們的事，跟你有什麼關係？」

布雷恩看著他們冷冷地說道：「是跟我沒有什麼關係，不過我想你們應該和中國的警方好好解釋一下，你們緊緊抱著的包中是裝了些什麼。」

檢查員們對這三個人的行李又進行了一番仔細的檢查之後，果然在他們的背包最底層，以及行李箱的夾層中發現了暗藏的毒品海洛因。事後，這名檢查員握著布雷恩的手說道：「您真是厲害，您是跟蹤他們很久了，所以才知道他們攜帶毒品的嗎？」

「不是，我也是在這裡準備轉機去香港的。」

「那您是怎麼知道他們有問題的呢？」

「其實很簡單，只要觀察他們的行為舉止就能判斷

出他們有問題了。」布雷恩隨即說出了自己的發現，令檢查員對他佩服得五體投地。

　　布雷恩究竟是怎麼看穿這一切的，又是如何知道毒品放在行李中的？

案情筆記

　　首先這幾個旅客的行程十分奇怪，這引起了我的注意。從曼谷到北京，肯定有直飛的航班，但他們卻選擇轉機兩次的飛行方式，繞了一大圈才來到北京，這根本就是浪費時間，如果他們真的是來旅遊的，絕不會選擇這樣的飛行方式。

　　其次，他們此程是長途旅行，可是他們的行李卻非常簡單，這也不符合常理。而且那兩個包明明是背包，但他們卻非要緊緊抱在懷中，當我和他們說話的時候，他們還非常緊張懷中的背包，這都說明這兩個背包中一定裝了什麼特別的東西。再加上他們在看到檢查員的時候，流露出來的不安，想要判斷出他們是否有問題也就一點也不困難了。

25. 野營者們

　　市區裡原本晴空萬里，突然之間從天邊飄過來一片
黑雲，下一秒就降下一陣傾盆大雨。這陣雨來得快，去
得也快，大約十幾分鐘的時間，雨就停了。路面上十分
濕滑，有些低窪的地方，還積了一些雨水。

　　雨過天晴，天邊出現了一道彩虹，布雷恩站在警察
局的門口，笑著對身邊同樣看著天邊的卡特警長說：「老
天爺似乎是不想讓我離開啊，哈哈，我才剛想回去，就
開始下雨了。」

　　「可不是，人不留客，天自留。你瞧你這才剛說不
走了，這雨就又停了。」卡特警長說完之後，兩個人都
哈哈笑了起來。

　　就在這時，遠處有一輛車快速地開了過來。汽車停
在了二人的面前，從車上下來一個神色驚慌的人，他一
看到二人，就開口求救道：「不好了，前面不遠處發生
了一起命案，一名加油站的工作人員被人槍殺了。」

布雷恩和卡特警長聽說之後，都是一驚，然後說道：「到底是怎麼回事？你先別著急，慢慢說。」

「當時我正準備把車開進加油站去加油，突然就聽到一聲槍響，然後我看到兩個人從加油站裡跑了出來，他們迅速上了一輛休旅車，車飛快地開走了。我趕緊跑進屋裡，看到加油站的一名男服務員已經倒在了血泊之中，沒有了氣息。」這個人一邊擦著臉上的汗水，一邊描述著當時所見到的情況。

布雷恩聽到這名目擊者的講述，又問了一些關於那輛休旅車及那二人的情況之後，便和卡特警長帶著幾名員警開始搜尋犯罪嫌疑人。很快的，他們在公路的路障南邊找到了一輛被人遺棄的休旅車。

卡特警長在路邊看到了那輛休旅車，指著那輛車對身邊的布雷恩說道：「證人所說的應該就是這輛車，這裡距離前面的公園只有幾百米的距離，我覺得他們可能是逃到公園裡了。」

布雷恩也贊同卡特警長的話。他們帶著員警迅速將公園的出口都封鎖了起來，然後一部分人員開始進行地毯式的搜捕。

公園的管理人員說，最近天氣時好時壞，所以來公園的人並不多，尤其是來野營的，也就那麼幾個人。

布雷恩根據管理員提供的消息，先是來到了一處人工湖邊，看到了第一對野營者，於是便向他們詢問來公園的時間。

一個正在釣魚的男子說道：「我和我的弟弟是昨天晚上過來的，因為那個時候魚兒正好喜歡出水透氣，所以從昨天晚上到了這裡後，我們兄弟二人就一直在釣魚。」

「下雨的時候，你們也在釣魚嗎？」布雷恩問道。

「是的。」

布雷恩和卡特警長瞭解了情況之後，辭別了他們，然後又來到了第二對野營者的帳篷處。

這兩個人正在燒烤，看到員警們過來了，被嚇了一跳。

在聽完卡特警長說明來意之後，其中一個人說道：「今天早上我們支起了帳篷之後，就到附近的叢林裡找木柴去了，後來又發現有些調味料沒有帶，於是我們就開車去了一趟超市，出來的時候發現正好在下雨，就又

在超市裡逛了好一會兒。我們才剛剛回來，所以什麼都沒有看到。」

布雷恩在聽完這兩個人的話之後，說道：「我能到你們的帳篷裡看一看嗎？」

其中一個男子剛想上前去阻攔布雷恩，就被身邊的另一個攔住了，這個人說：「當然，您請便。」然後伸手打了一下身邊人的手臂。

布雷恩走進他們的帳篷打量了一番，並沒有發現什麼可疑物品。他正往外面退出的時候，一不小心踩到了水裡，將褲子上濺了好多泥水，看著濕漉漉的地面，他不禁皺了皺眉頭，然後和卡特警長走了出去。

在停車場的一輛休旅車裡，布雷恩等人又找到了第三對野營者，他們正在打包自己的行李。這兩個人是一對情侶，他們看到員警之後，說道：「我知道我們不應該在這裡，但我們真的沒有傷害任何人。這輛車確實不是我的，我也沒有駕照，但是我開車技術很好的，真的……請你們相信我……」

「不要再說了！」布雷恩說，「我已經知道究竟是誰在說謊，又是誰殺了死者的。」然後，他對身邊的一

名員警說：「還有，我想你可以將這位先生帶走了，因為他無照駕駛。」

那麼兇手究竟是誰？布雷恩又是怎麼判斷出來的？

案情筆記

說謊的是那兩個正在燒烤的人。他們説自己一大早上來到這裡之後，就先支起了帳篷，當時並沒有下雨。但當我走進帳篷的時候，卻不小心在帳篷中踩到了泥水，整個地面都濕漉漉的，這顯然不合理，也就是説他們的帳篷是在下雨之後才在這裡搭建起來的。

再加上當我說要進入到他們的帳篷中查看的時候，我注意到有一個人下意識地想上前來阻攔我們，我想他一定是很擔心我們會在他們的帳篷中查到什麼，雖然我們並沒有查到任何東西，但因為心虛，他們還是對此感到擔心。這樣的舉動也引起了我的注意。果然在後來的檢查中，我們從他們放在門口的一堆食材中，發現了那把殺死死者的槍。

26. 罪犯逃向

　　某天下午，卡特警長接到線報後，與布雷恩和幾名員警，在一條森林公路上截獲了一輛走私微型衝鋒槍的卡車。

　　經過一場激烈的搏鬥，四名走私人員中有三人當場被逮捕，主嫌巴爾被卡特警長的手槍擊中左腿之後，逃入了密林深處。

　　卡特警長命令幾名員警將另外幾個抓獲的罪犯押回警察局，然後自己和布雷恩二人則深入密林，繼續追捕巴爾。

　　進入密林之後，二人沿著血跡仔細搜捕。

　　突然從不遠處傳來一聲沉悶的獵槍射擊聲和一陣不規則的動物奔跑聲。想來這隻動物被巴爾打傷了。果然，當布雷恩和卡特二人趕到一塊較寬敞的三岔路口時，一行血跡竟變成了兩行近似交叉的血跡，分別沿著左右分道而去。很明顯逃犯和受傷的動物不在同一條路上逃命。

怎麼辦？巴爾究竟逃往了哪條路？卡特有些沒有頭緒。但布雷恩卻用一個簡單的方法，便鑒別出了逃犯的方向，最終將其逮捕。

請問，布雷恩是如何透過血跡鑒別出逃犯的方向的？

案情筆記

我之所以能夠判斷出真正的方向，是因為人的血液中的含鹽量要遠遠高於動物血液中的含量，因此我只須用舌尖來品嘗一下兩邊的血跡味道，就能夠迅速判斷出逃犯的方向。

27. 報警的數字

　　這天傍晚，亞利夫人剛從妹妹家回來，還沒有到家，就接到了管家的電話，說家中出事了。亞利夫人掛斷電話之後，趕緊加快速度趕回家。在她剛走進家門的時候，電話就響了，聽筒裡傳來一個陌生男人的聲音：「妳的丈夫亞利先生正在我們的手裡，妳要是希望他能夠繼續活下去，儘快準備 30 萬英鎊。如果妳去報警，那就不要怪我們不客氣了。」說完之後，就掛斷了電話。

　　亞利夫人嚇得腿部發軟，差點跌倒。不過她又想了想，最後還是決定打電話向布雷恩尋求幫助。

　　布雷恩接到電話之後，立即來到了亞利的別墅。首先，他詢問了管家。

　　管家說：「昨天晚上來了一個戴著墨鏡的客人，他的帽簷壓得很低，我沒有看清楚他的臉。但看樣子，他應該和先生很熟，因為他一進來就被先生領進了書房。過了一個小時，我見書房沒有一點動靜，就推門走了進

去，誰知道裡面竟然空無一人，而房間裡的窗戶開著。於是我就打了電話給夫人。」

布雷恩走進書房查看，沒有發現什麼線索。又看了看窗外，只見泥地上有兩行腳印，從窗臺下一直延伸到別墅的後門外。看來，綁匪是逼迫亞利從後門走出去的。布雷恩轉身又仔細看了看書房，發現書桌的檯曆上寫著一串數字：7891011。

布雷恩想了想，然後問身邊的亞利夫人：「請問您的丈夫是否有一位叫傑森（JASON）的朋友？」

「有的。」

「我想，他就是綁走亞利先生的綁匪。」

布雷恩是如何判斷出綁匪的身分的？

✍️ 案情筆記

亞利留下的這串數字代表了 7、8、9、10、11 這 5 個月份英文單詞的首字母，即：J — A — S — O — N，這說明綁匪是 JASON（傑森）。

28. 公園裡的命案

在森林公園深處發現了一輛高級的敞篷車，車上有少量的樹葉，一個老闆模樣的人死在了車裡，警方接到報案之後，迅速趕到了現場，布雷恩也隨後趕到。

「發現了什麼線索？」布雷恩問卡特。

「法醫說死者已經死亡兩天了，死者身上並沒有發現他殺的痕跡，他的手裡握著一個裝有氰化鉀的小瓶子，所以初步認定是自殺。」卡特說。

「有沒有發現第三者的腳印？」

「沒有。現在是秋天，所以地上有很多的落葉，根本看不到什麼腳印。」

布雷恩點了點頭，又看了看現場，然後對身邊的卡特說：「不對，這不是一起自殺案件，應該是他殺，而且這裡並不是命案的第一現場，依我看，兇手應該是在其他地方殺了死者之後，移屍到這裡的。估計罪犯離開不久，他一定會留下蛛絲馬跡。」

　　卡特心裡雖然有些疑惑，但還是對警員下達命令，讓他們排除自殺的主觀印象之後，仔細搜查現場。

　　經過努力，果然發現了很多線索，追蹤之下，當天便逮捕了殺人犯。

　　布雷恩為什麼認定不是自殺？

案情筆記

　　從現場的落葉分析，如果車子在森林中停放了兩天，車內和屍體上一定會堆滿落葉；如果車上落葉很少或者基本沒有，則證明車子停在這裡的時間並不長。罪犯步行離開森林，既容易留下痕跡，又不容易走遠。

29. 別墅裡的女屍

在一所豪華的別墅裡，警方發現了一具女屍。死者是一名四十多歲的女子，身體已經變得僵硬。她的身上穿著一件睡衣，看來是別墅的女主人。在死者的身邊，放著一支還沒有套上筆套的鋼筆以及一封遺書。

遺書上說，她發現自己罹患絕症，覺得生活失去了意義，對這個世界感到絕望，於是服藥自殺了。遺書的最後還寫著時間，是三天前的中午。

員警小心地檢查了現場的情況，並沒有發現什麼特別有價值的線索，於是認為這可能是自殺。正在這時，接到卡特電話的布雷恩也來到了現場。

他仔細觀察了一番之後，隨手拿起了桌上放著的那支筆，在一邊的紙上寫了幾個字，發現寫出來的字十分順暢、清晰。

布雷恩微微一笑，對身邊的卡特說：「朋友，這不是自殺，死者是被人殺死的，之後兇手又佈置了假現場。

而且在我看來，兇手離開的時間並不久。」

　　布雷恩是根據什麼線索做出這樣的推測的？

案情筆記

　　眾所周知，鋼筆如果不蓋上筆帽，時間久了會無法寫出字來。而這支筆如果真的已經放在這裡三天了，筆尖處的鋼筆水早就應該揮發，無法寫字。但當我拿起筆來寫字的時候，卻可以很流暢地書寫。很明顯它放在這裡的時間不長。因此，可以推斷出這並不是自殺，而是他殺。

30. 中毒

　　某天，布雷恩應朋友的邀請，到一家小餐館飲酒。突然，坐在他們隔壁桌的一位老闆一邊呻吟一邊嘔吐起來，而站在他身邊的兩位保鏢則立即拔出了匕首，對準與老闆同席的一位商人。

　　布雷恩一問之下，才知道雙方剛談成了一筆生意，正共同喝酒慶賀，誰知老闆竟然中毒了。那位商人舉著雙手，嚇得不知所措。

　　布雷恩走上前，摸了摸溫酒的錫壺，又打開蓋子，看見酒的表面漂浮著一層黑膜，於是對身邊的人說道：「這位老闆果然是中毒了。」

　　這時，中毒的老闆搖晃著身體，歪著頭看著布雷恩說：「大偵探，快救救我。他的身上一定帶著解毒的藥，幫我搜出來……」

　　布雷恩卻對著他笑了笑說：「錯了，他的身上沒有帶著解藥，這次的飯局是你做東，他怎麼會有辦法下毒

呢？」

　　大家都很吃驚，互相看著，誰也不知道布雷恩說的是什麼意思，也不知道這酒中是否有毒。

　　那麼，你知道布雷恩說的是什麼意思嗎？

案情筆記

　　毒酒是溫酒溫出來的。這裡的錫壺大多是鉛錫壺，含鉛量很高。酒保把鉛錫壺直接放在了爐子上溫酒，酒中就會含有濃度很高的鉛和錫鹽，多飲幾杯，就會出現急性中毒的症狀。

31. 走私的物品

　　霍朗是一個國際走私販，每年都會從加勒比海沿岸偷運東西，卻從未落網過。

　　根據海關偵查，六個月前，他曾在海關露面，開一輛新出廠的黑色高級藍鳥敞篷車，海關人員徹底搜查了汽車，發現他的三個行李箱都有偽裝的夾層，三個夾層分別藏有一個瓶子：一個裝著礫岩層標本，一個裝著少量的牡蠣殼，還有一個裝著玻璃屑。

　　人們弄不明白他為什麼會挖空心思藏這些東西，更奇怪的是，他每個月兩次定期開著高級轎車經過海關，海關人員抓不到證據，每次都只好放他過去。

　　迷惑不解的海關總長找到了布雷恩，請他幫忙分析，布雷恩看著「礫岩層、牡蠣殼、玻璃屑」深思著。

　　「這些東西有什麼意義？」總長心急地問，「他到底在走私什麼東西？」

　　布雷恩點燃一支菸，吸了一口，猛然想到了什麼，

他笑著對身邊的總長說：「我知道他走私的是什麼了，這個人果然狡猾。」

這個霍朗究竟在走私什麼東西？

案情筆記

霍朗走私的正是他每個月兩次定期開過海關的高級轎車，而他那三個神祕的行李箱不過是故意迷惑海關人員視線的工具。當海關人員所有的目光都集中在他 3 個行李箱的時候，自然就會忽略了他走私的轎車。

32. 簽名的足球

　　有個大毒梟接連走了四個國家，馬上就要將價值不菲的海洛因帶出國，帶到價格較高的 Z 國。為了能夠順利地通過機場的安檢，他特意把毒品藏在了一個新的足球內。

　　足球上有英國、義大利、德國、巴西等幾個國家的世界著名球星的英文簽名。他認為人們不會懷疑這樣一個有著世界球星簽名的足球裡面藏著毒品。

　　不巧的是，警方已經提前接到線報，知道大毒梟準備坐一個小時之後的飛機飛往 Z 國，於是提前來到了機場。為了避免被毒梟矇騙，他們還特意請來了偵探布雷恩。布雷恩的目光一直盯著安檢入口，正當這個抱著足球的男子走到他的面前時，布雷恩對身邊的員警說道：「那個人一定有問題，你們可以將他叫過來檢查。」

　　大毒梟嚇壞了，但他還是故作鎮定地對著員警大聲喊道：「你們憑什麼抓我？我並沒有問題，若是不給我

解釋，我就要告你們。」

　　「毒品就裝在你的足球裡。」布雷恩肯定地說道。員警打開足球之後，果然發現了毒品。

　　那麼，布雷恩究竟是如何知道毒品就藏在足球中的呢？

案情筆記

　　足球上的世界球星簽名有好幾個國家的人，然而簽名卻都是英文，很顯然這是不符合常理的。因此這個足球簽名很有問題，很可能是別人偽造的，所以毒品很可能就藏在其中。

33. 誰踩壞了花

　　某個晴朗而乾燥的下午，布雷恩看到附近的鄰居本特先生正站在自己家的花圃中唉聲歎氣，不由得問道：「本特先生，發生了什麼事情？」

　　「哦，大偵探，不知道是誰將我的花都踩壞了。」他說，「我剛用水管給它們澆過水，可是就在我出去把水管收起來的時候，有人溜了進來，把所有的花都踩壞了。」

　　「哦，那可真遺憾。」布雷恩有些惋惜地說，「誰會這樣無聊做這樣的事情？」

　　本特歎了一口氣，說：「想來應該是個喜歡惡作劇的人。」

　　「我現在要去超市一趟，也許一會兒我可以幫你找到踩壞花的人。」

　　布雷恩剛走不遠，就看到附近有三個小女孩正在玩跳房子的遊戲，於是便走過去看了看。

233

琳達跳得十分小心，因為她左腳上的涼鞋帶子斷掉了。

而凱迪跳得很慢，看上去十分疲勞。她的腳上穿著一雙紫色的運動鞋，像是已經快穿壞了。

至於薩拉，則穿著一雙白色的球鞋，她跳得很快，而在她的鞋底上，沾滿了泥。她跳起來的樣子，會讓人覺得她的腳並沒有踩到地上一樣。

看到布雷恩正在那裡看著，凱迪便問布雷恩道：「大偵探，您也想要來玩一下嗎？我正好要去休息一下。」

「不了，我要去買些東西。」布雷恩回答，突然他想到了什麼，心中更加確定了踩壞本特先生鮮花的人。

這個人是誰呢？

✎ 案情筆記

正是薩拉踩壞了本特先生的花。薩拉的鞋上黏著泥土，在這樣天氣乾燥的時候，一般人是不會踩到泥的。而本特先生剛剛給花圃澆過水，所以踩壞花圃的人腳上一定會黏到泥土，因此我確定就是薩拉踩壞了鮮花。

34. 蓄意謀殺

　　卡特警長一走進死者塔司的辦公室，賓利就迎上前說：「除了桌子上的電話，我什麼都沒有碰過。我發現這一切後，立即打電話給你了。」

　　塔司的屍體倒在辦公桌後面的地毯上，右手旁邊有一支法國製造的手槍。

　　「你快說，這是怎麼回事？」卡特急切地問道。

　　「塔司叫我到這裡來，我來了之後，他立即對我破口大罵，說我和他的妻子關係曖昧。我向他解釋一定是他弄錯了，但他當時正在氣頭上，根本不聽我的解釋，甚至還對我大吼，說要殺了我。然後，他就從辦公桌最上面的抽屜裡，拿出了一支手槍，並對我開槍，還好沒有擊中我。在萬分危急之時，我不得已只好自衛，結果就……」賓利再次強調，「這絕對是正當防衛。」

　　卡特將一支鉛筆伸進手槍的槍管中，將它從屍體旁挑起，然後拉開桌子最上面的抽屜，小心翼翼地將槍放

回原處。

　　當晚，卡特來到了布雷恩的住處，向他說明今天的情況，他說：「賓利是一名私人偵探，他的手槍是經註冊備案的。我們在桌子對面的牆上發現了一顆法國造手槍彈頭，就是賓利所說的首先射向他的那顆。那支槍上雖留有塔司的指紋，但他並沒有持槍執照。我們無法查出槍的來歷。」

　　聽了卡特的話之後，布雷恩對他說：「我想你已經可以立案指控賓利蓄意謀殺了。」

　　你知道賓利哪裡露出了馬腳嗎？

　　案情筆記

　　賓利說自己除了電話之外，什麼都沒有碰過，並說當時的塔司是衝動地拉開了抽屜，並且拿出手槍向他射擊。但是，當卡特檢查的時候，卻發現抽屜是關著的。試想在這樣激動且憤怒的時刻，塔司真的會拿出槍之後，又順手再把抽屜關上嗎？顯然不會，因此賓利很有可能在撒謊，而他並不是自衛殺人。

35. 無冤無仇

　　布雷恩因為經常替人辦案，無意中惹到了很多人，因此有一些人看他不順眼。

　　這一天他正在家中獨自飲酒，一個手中持槍的年輕男子突然破門而入，對著布雷恩吼道：「布雷恩，我受人之託，今天就要殺了你！」說完就要扣動扳機。

　　布雷恩卻沒有表露出驚慌，而是若無其事地說：「朋友，我們兩人無冤無仇，是誰請你來殺我的？」

　　「這個你不必知道。」

　　「好，那麼我出三倍的價錢來買我自己的命，你看如何？」

　　殺手一聽有三倍的價錢，立刻露出了貪婪的目光。

　　布雷恩見狀，便取出一個酒杯，斟上酒遞給殺手，說：「要不要來乾一杯，為了我們合作愉快。」殺手猶豫了一下之後，還是接過酒杯，仰頭喝了下去，但他的右手依然輕碰著扳機。

　　布雷恩接過酒杯，走到保險櫃旁，說：「錢在保險櫃中，我現在就拿給你。」殺手用槍頂著布雷恩的後腦勺，說：「不許耍花樣，否則我讓你腦袋搬家。」

　　布雷恩打開保險櫃之後，取出一個厚厚的信封放在了桌子上，趁對方不注意的時候，將保險櫃的鑰匙和酒杯放進了保險櫃中，並以最快的速度鎖上保險櫃。這樣一來，保險櫃就打不開了。

　　殺手發現那個信封裡裝的都是各類案件記錄，並不是鈔票，正要發火，布雷恩卻轉過身來，對他說：「我希望你能夠好好考慮一下，因為你殺了我，你也逃不了，別忘了，我已經將最重要的證據鎖進了保險櫃。」

　　殺手見事已至此，不得已只好落荒而逃。

　　那麼，保險櫃中鎖著的重要證據是什麼呢？

案情筆記

證據就是留有殺手指紋的玻璃酒杯。

永續圖書線上購物網　　讀品文化事業有限公司

WWW.foreverbooks.com.tw　　　　yungjiuh@ms45.hinet.net

資優生系列　49

60秒推理讀心術

作　　者	王亞姍
出 版 者	讀品文化事業有限公司
執行編輯	廖美秀
美術編輯	林鈺恆
內文排版	姚恩涵

總 經 銷	永續圖書有限公司
	TEL／(02)86473663
	FAX／(02)86473660
劃撥帳號	18669219
地　　址	22103　新北市汐止區大同路三段 194 號 9 樓之 1
	TEL／(02)86473663
	FAX／(02)86473660
出 版 日	2023年6月

雲端回函卡

國家圖書館出版品預行編目資料

60秒推理讀心術 / 王亞姍編著. -- 二版. --
　新北市：讀品文化事業有限公司，民112.06
　　面；　公分. -- (資優生系列；49)
　　ISBN 978-986-453-171-4(平裝)
　　　1.CST: 益智遊戲
997　　　　　　　　　　　111009573

永續圖書
線上購物網

www.foreverbooks.com.tw

◆ 加入會員即享活動及會員折扣。

◆ 每月均有優惠活動，期期不同。

◆ 新加入會員三天內訂購書籍不限本數金額，
即贈送精選書籍一本。（依網站標示為主）

專業圖書發行、書局經銷、圖書出版

永續圖書總代理：

五觀藝術出版社、培育文化、大拓文化、讀品文化、雅典
文化、大億文化、璞申文化、智學堂文化、語言鳥文化

活動期內，永續圖書將保留變更或終止該活動之權利及最終決定權。